Miyuli의
일러스트 실력 향상 TIPS

캐릭터 일러스트 인물 데생 테크닉

Miyuli 지음
김재훈 옮김

머 리 말

안녕하세요. 처음 뵙겠습니다. 독일에 사는 아티스트 Miyuli입니다. 대학에서 애니메이션을 전공했고, 현재는 주로 만화 관련 분야에서 프리랜서로 활동 중입니다.

이 책은 제가 SNS에 올린 창작 관련 메모 「Miyuli's Art Tips」를 정리한 것입니다. 인터넷에 공개할 때는 영어로 설명을 달았는데, 이번에 다른 언어로 해설을 더하여 여러분에게 전해드리는 기회를 얻게 되었습니다. 여러분이 일러스트를 배울 때 늘 곁에 놓아두는, 그러다 틈틈이 힌트를 얻을 수 있는 책이 되었으면 좋겠습니다.

이 책은 인물을 그리는 데 필요한, 인물 그리기를 위한 데생, 해부학, 투시도법, 옷 그리는 법, 색채 등에 대해서 소개합니다. 이런 기본기는 실사적인 일러스트뿐 아니라 만화 스타일의 캐릭터 일러스트를 그리는 데도 큰 도움이 됩니다.

책의 내용을 참고해 연습할 때 거울을 가까이 두면 유용합니다. 거울에 비친 자신의 몸을 관찰하고 형태를 확인해 보세요. 거울로 보기 힘든 각도는 WEB카메라나 스마트폰으로 사진을 찍어 보는 것도 좋은 방법입니다.

연습을 거듭하면 실력에 차츰 자신감이 생깁니다. 실패를 두려워하지 말고 연습을 계속해 자신만의 표현 스타일을 모색해 보세요!

CONTENTS
[목차]

Miyuli의
일러스트 실력 향상 TIPS
캐릭터 일러스트 인물 데생 테크닉

제3장
Body
몸 그리기

제4장
Folds and Clothes
의류와 주름 그리기

제5장
Others
그 외 TIPS

Head

머리 그리기

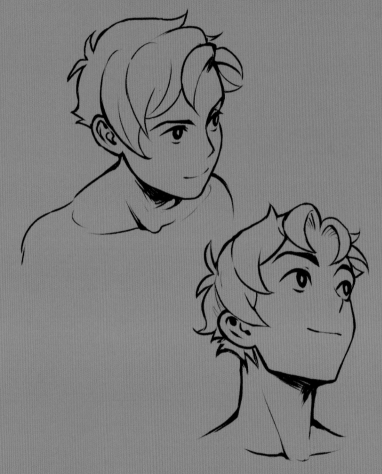

다양한 앵글에서 본 머리

로 앵글

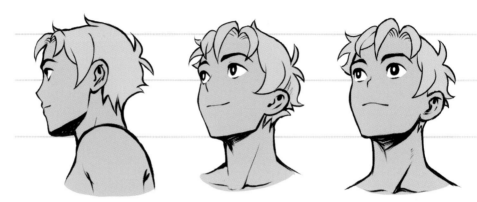

표준

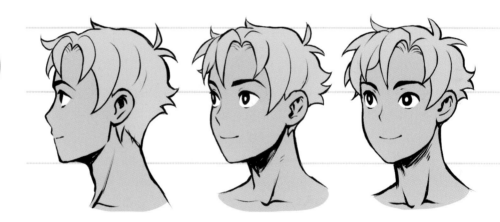

하이 앵글

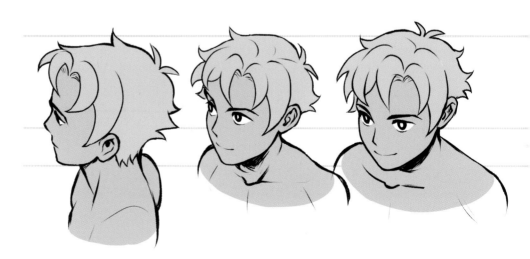

로 앵글(올려다본 모습)·표준·하이 앵글(내려다본 모습), 각각의 앵글에서 본 머리.
눈, 코, 입 등의 위치와 형태는 각도에 따라서 다르게 보입니다.
1장에서는 머리를 자유자재로 표현 가능한 실력을 갖추기 위해 알아두어야 할 것들을
하나하나 살펴보도록 하겠습니다.

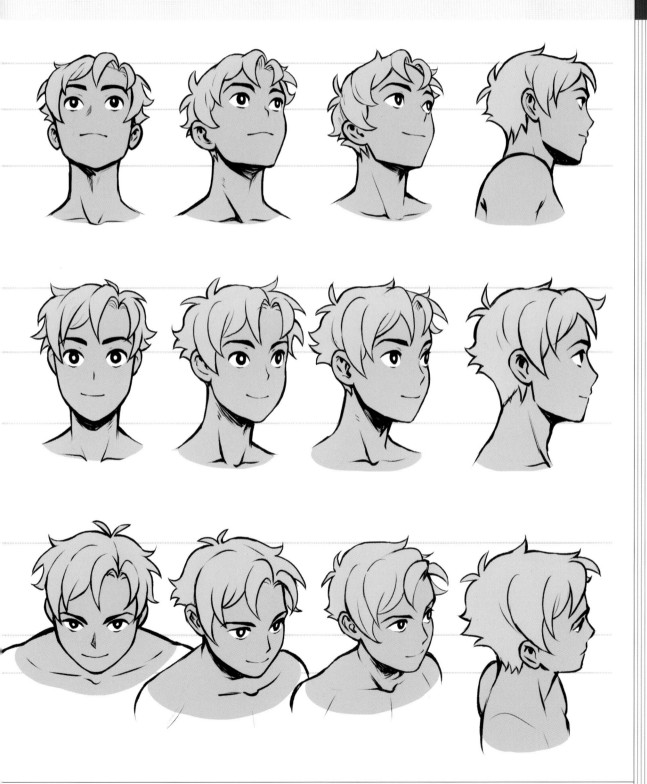

머리 그리기의 기본

인물의 머리는 눈, 코, 입, 귀 등
각 부위의 위치에 대한 감이 생기면 그리기 쉬워집니다.
우선 가장 기본적이라고 할 수 있는 정면과 옆모습의 얼굴을 그려보세요.

■ 각 부위의 위치와 비율

사람의 머리는 눈, 코, 입, 귀 등 각 부위의 위치가 대략적으로 정해져 있습니다. 예를 들어 눈은 정수리와 턱 사이 거의 정 가운데 지점에 위치합니다. 코는 눈썹과 턱 사이의 가운데 지점, 입은 코와 턱 사이의 가운데 지점입니다. 이러한 인체 비율을 파악해보고, 각 부위의 모습을 다양하게 그려봅시다.

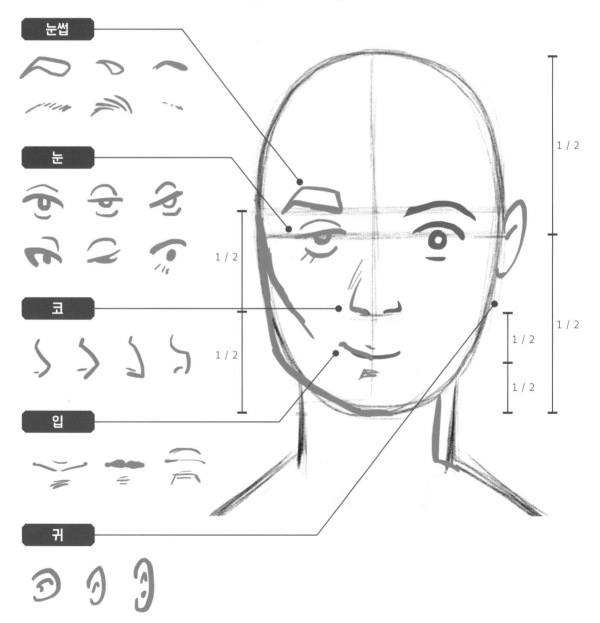

■ 옆얼굴일 때 각 부위의 위치와 다듬는 요령

그림을 그리는 도중에 어떤 위화감이 느껴진다면 각 부위의 위치를 확인하고 그림을 한번 다듬어 보세요.

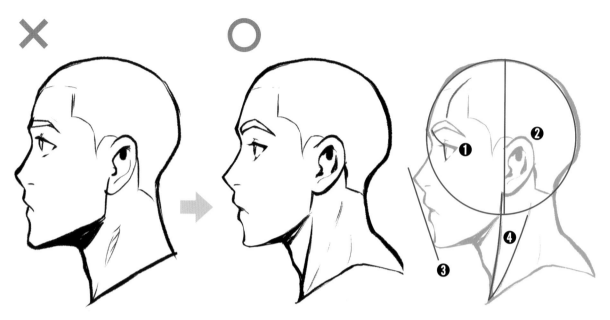

❶눈은 콧대에서 떨어져 있습니다. ❷귀는 두개골의 중심보다 약간 뒤에 위치합니다. ❸턱은 코 앞으로 나오지 않습니다. 코에서부터 비스듬히 그은 선이 기준입니다. ❹목 근육은 귀밑·턱에서 시작합니다.

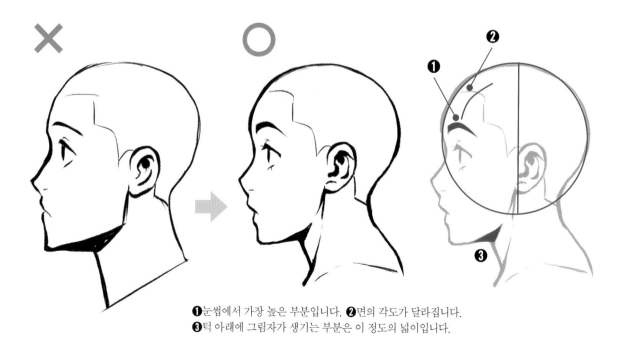

❶눈썹에서 가장 높은 부분입니다. ❷면의 각도가 달라집니다. ❸턱 아래에 그림자가 생기는 부분은 이 정도의 넓이입니다.

어려운 각도 잘 그리는 법

각도가 달라지면 각 부위의 형태도 다르게 보입니다.
「그 각도에 맞게 표현」하려면 무엇을, 어떤 부분을 알아야 하는지
핵심 포인트를 살펴보겠습니다.

■ 로 앵글과 하이 앵글 묘사의 포인트

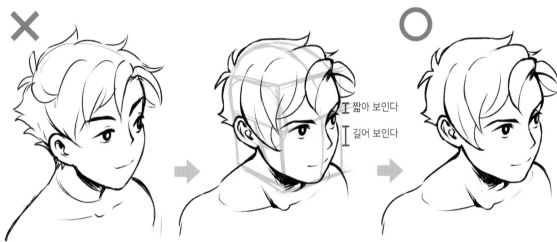

짧아 보인다

길어 보인다

하이 앵글(내려다본 각도)로 그리려고 했지만, 어쩐지 어색해 보입니다. 무엇 때문에 어색함이 느껴지는 걸까요.

하이 앵글에서는 눈부터 돌출된 눈썹 사이는 짧아 보입니다. 반면 코는 길어 보입니다.

어디가 중요 포인트인지를 알고 그리면 모습이 자연스러워집니다.

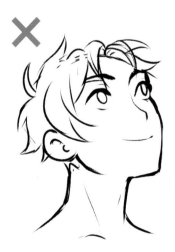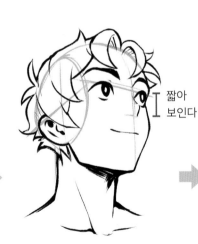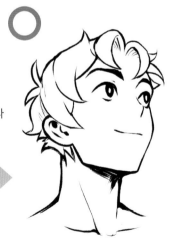

짧아 보인다

이번에는 로 앵글(올려다본 각도)을 살펴보겠습니다. 어색하게 느껴지는 이유는 무엇일까요.

로 앵글에서는 코가 짧아 보입니다. 머리도 형태선을 그려 입체감을 살피고 앞면과 옆면이 확실히 구분되도록 그립니다.

로 앵글 얼굴의 인상이 자연스러워졌습니다.

오른쪽 캐릭터를 반측면에서 본 로 앵글과 하이 앵글로 그려 보면서, 하이 앵글과 로 앵글 그리는 법을 복습해 보겠습니다.

로 앵글에서는 콧대가 짧아 보입니다. 턱밑의 형태에도 주의합니다.

하이 앵글에서는 얼굴을 약간 돌려서 깊이감이 느껴지게 묘사합니다.

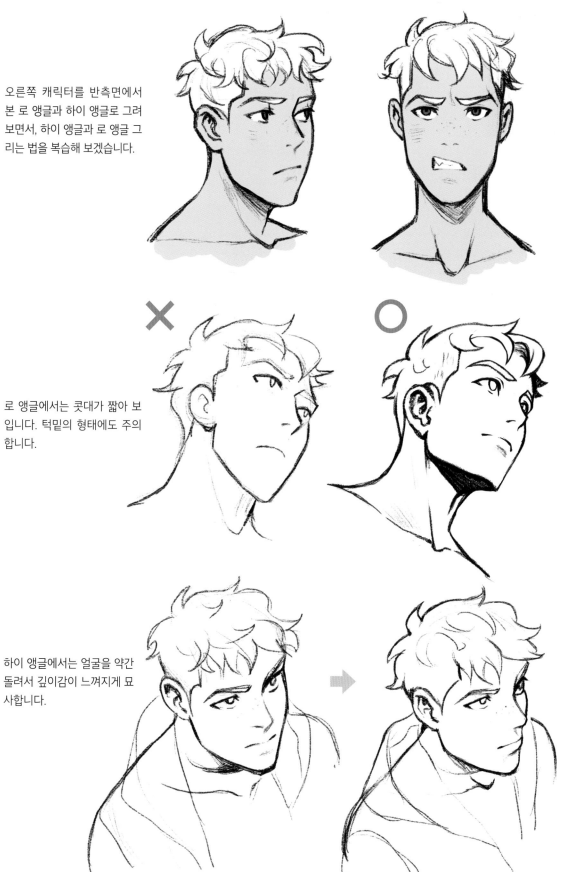

머리를 여러 각도로 그리려면
귀와 눈코를 보라

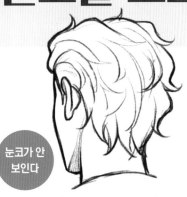
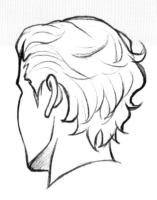

눈코가 안 보인다

귀와 눈코는 옆얼굴일 때 서로 가장 멀리 떨어져 보입니다. 뒷모습이 될수록 점차 가까워집니다.

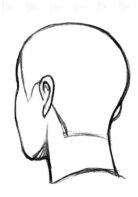
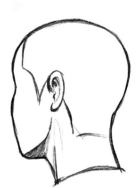

길어 보인다

로 앵글에서는 뒷모습에 가까울수록 귀와 눈코의 거리가 가깝게 보입니다. 눈~턱의 거리는 멀게 보입니다.

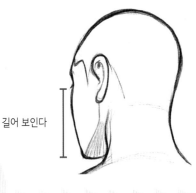
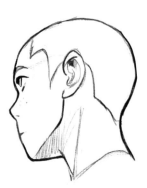

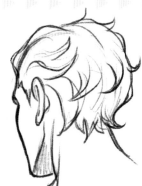
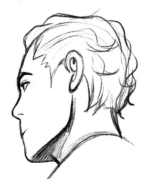

귀와 눈코의 간격은 보는 각도에 따라서 달라집니다.
귀와 눈코의 위치가 적절하면 「그 각도답게」 보입니다.

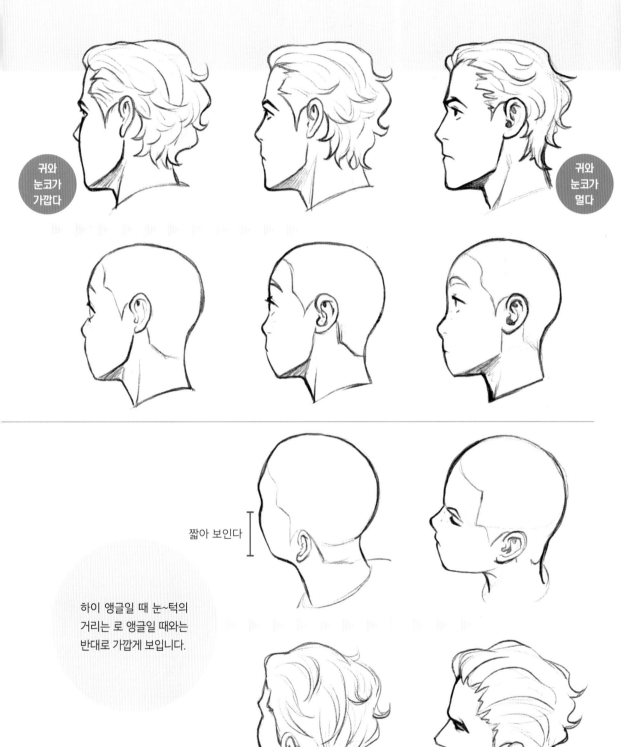

귀와
눈코가
가깝다

귀와
눈코가
멀다

짧아 보인다

하이 앵글일 때 눈~턱의
거리는 로 앵글일 때와는
반대로 가깝게 보입니다.

머리를 여러 각도로 그리려면 귀와 눈코를 보라

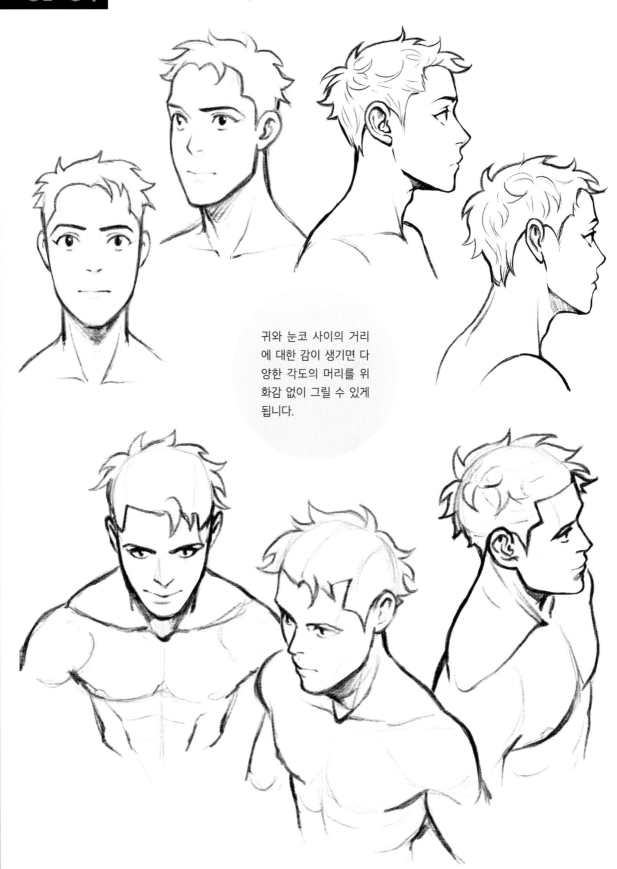

귀와 눈코 사이의 거리
에 대한 감이 생기면 다
양한 각도의 머리를 위
화감 없이 그릴 수 있게
됩니다.

Point

눈코의 형태에 주의!

귀와 눈코의 거리를 제대로 표현했어도 눈코 자체의 묘사가 명확하지 못하면 어색함이 생깁니다.
묘사하기 까다로운 옆얼굴과 살짝 뒤에서 본 모습을 살펴보겠습니다.

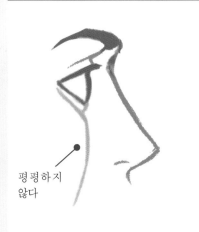

평평하지
않다

눈썹은
일부만
보인다

눈과 코
사이가 좁다

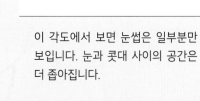

눈썹은 얼굴선과 연속성을 잘 맞추어
그리도록 합시다. 뺨은 「곡선」이라는
점에 주의해서 밋밋하지 않게 표현합
니다.

이 각도에서 보면 눈썹은 일부분만
보입니다. 눈과 콧대 사이의 공간은
더 좁아집니다.

목의 연결을 자연스럽게 표현하려면

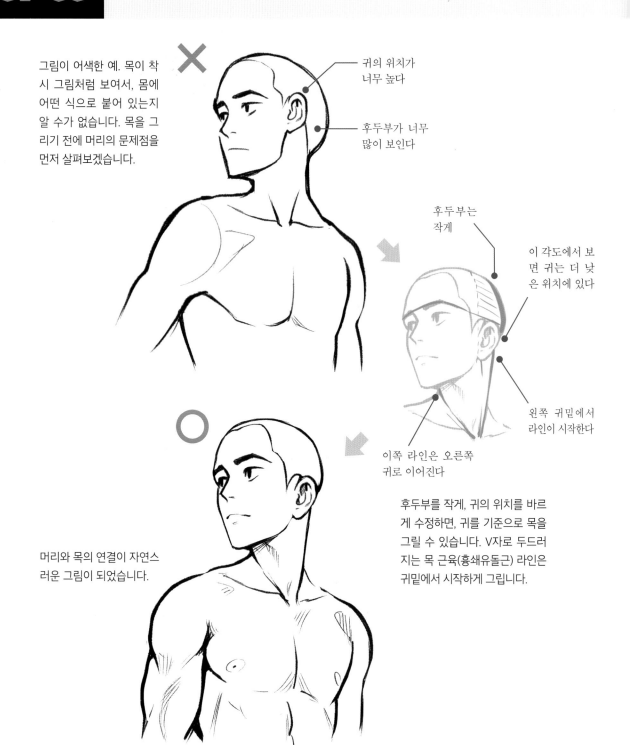

그림이 어색한 예. 목이 착시 그림처럼 보여서, 몸에 어떤 식으로 붙어 있는지 알 수가 없습니다. 목을 그리기 전에 머리의 문제점을 먼저 살펴보겠습니다.

귀의 위치가 너무 높다

후두부가 너무 많이 보인다

후두부는 작게

이 각도에서 보면 귀는 더 낮은 위치에 있다

왼쪽 귀밑에서 라인이 시작한다

이쪽 라인은 오른쪽 귀로 이어진다

후두부를 작게, 귀의 위치를 바르게 수정하면, 귀를 기준으로 목을 그릴 수 있습니다. V자로 두드러지는 목 근육(흉쇄유돌근) 라인은 귀밑에서 시작하게 그립니다.

머리와 목의 연결이 자연스러운 그림이 되었습니다.

머리를 그리는 데 익숙해지면, 다음 난관은 목과 어떻게 연결시킬 것인가 하는
부분입니다.
우선 귀의 위치를 바르게 잡는 것으로 시작합니다.
귀의 위치와 목의 V자 근육이 머리와 목이 연결된 모습을 자연스럽게 그릴 수
있도록 가이드 역할을 합니다.

다시 목 부위의 V자가 두드러지는 근육을 확인합
니다. 목에는 흉쇄유돌근이라는 근육이 있어, 특
히 목을 좌우로 움직이는 포즈에서 뚜렷하게 드
러납니다. 귀밑에서 시작하기 때문에 머리와 목
의 연결을 그릴 때 가이드 역할을 합니다.

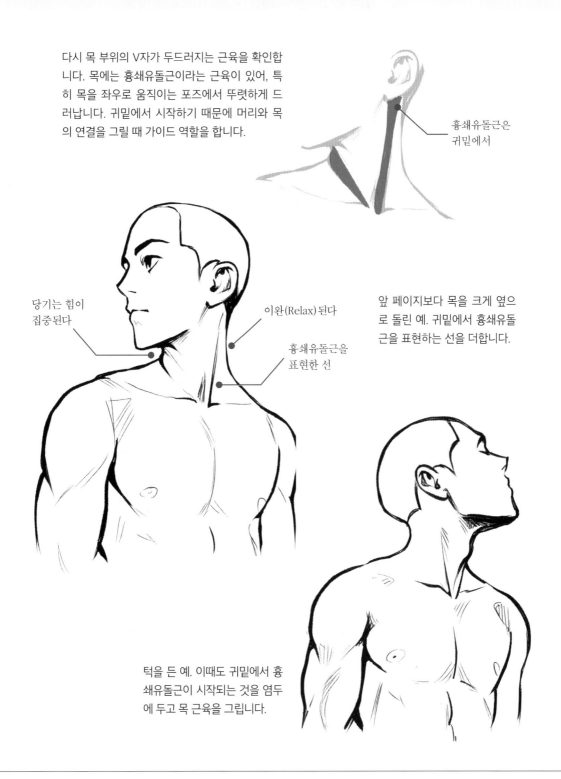

흉쇄유돌근은
귀밑에서

당기는 힘이
집중된다

이완(Relax)된다

흉쇄유돌근을
표현한 선

앞 페이지보다 목을 크게 옆으
로 돌린 예. 귀밑에서 흉쇄유돌
근을 표현하는 선을 더합니다.

턱을 든 예. 이때도 귀밑에서 흉
쇄유돌근이 시작되는 것을 염두
에 두고 목 근육을 그립니다.

눈을 자유자재로 그리기 위한 힌트

눈은 캐릭터의 개성과 감정을 표현하는 중요한 부위.
정면뿐 아니라 다양한 각도를 그리는 요령을 알아보겠습니다.

■ 눈의 기본

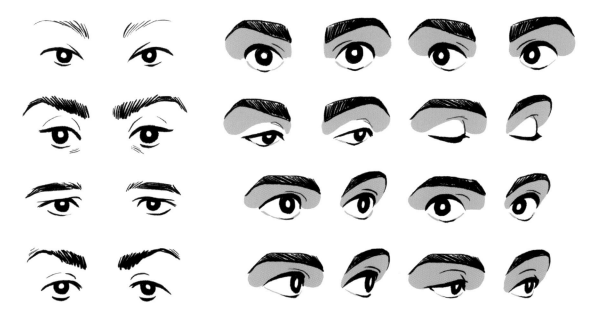

두꺼운 눈썹, 가는 눈썹, 날카로운 눈매, 처진 눈 등...... 눈매의 형태는 사람에 따라 다양합니다.

곧게 응시하고, 곁눈질하고, 차마 눈을 마주치지 못해 시선을 피하는 등...... 눈은 다채로운 움직임을 보여주는 부위이기도 합니다.

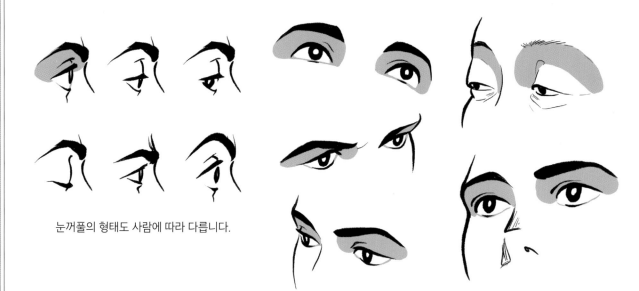

눈꺼풀의 형태도 사람에 따라 다릅니다.

■ 실제 사람의 눈 비율

실제 사람의 얼굴 폭은 눈 폭의 약 5배입니다.

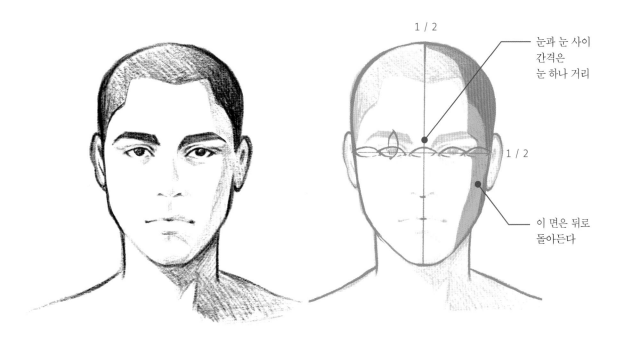

1 / 2

눈과 눈 사이 간격은 눈 하나 거리

1 / 2

이 면은 뒤로 돌아든다

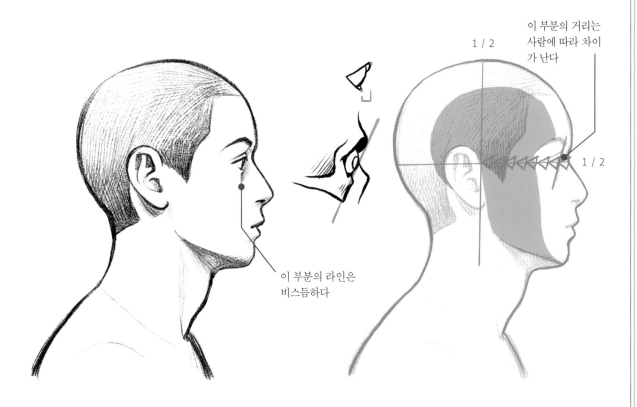

이 부분의 거리는 사람에 따라 차이가 난다

1 / 2

1 / 2

이 부분의 라인은 비스듬하다

출처 : 「그림 꿀팁사전」

https://www.clipstudio.net/drawing/archives/154289

(https://www.clipstudio.net/oekaki/archives/156114)

눈을 자유자재로 그리기 위한 힌트

Point

눈을 평면에 배치하지 않으면 OK

 △

 ○

평평한 판 위에 붙여놓은 듯 눈을 그리면 얼굴 그림이 어색해집니다.

얼굴은 평평한 판이 아니라 굴곡이 있습니다.

얼굴의 굴곡에 알맞게 눈을 그린 예. 자연스러워 보입니다.

■ 일러스트 표현 일러스트 특유의 큰 눈을 그릴 때에도 실제 눈의 비율을 알고 적절하게 변형해야 합니다.

실제의 비율과 마찬가지로 눈과 눈 사이를 눈 하나 크기만큼 비운다.

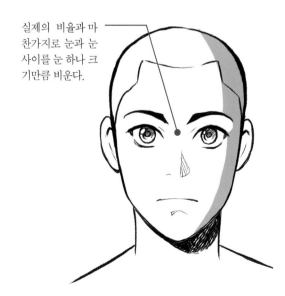

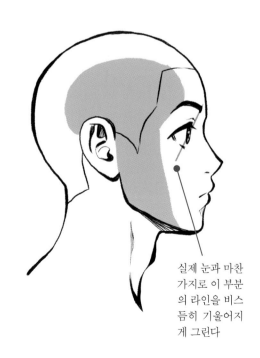

실제 눈과 마찬가지로 이 부분의 라인을 비스듬히 기울어지게 그린다

출전 : 「그림 꿀팁사전」

https://www.clipstudio.net/drawing/archives/154289
(https://www.clipstudio.net/oekaki/archives/156114)

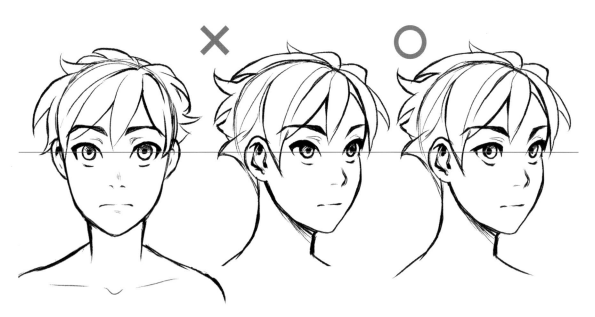

눈꼬리가 올라간 눈을 그릴 때는 반측면
얼굴의 눈 모양에 주의합니다.

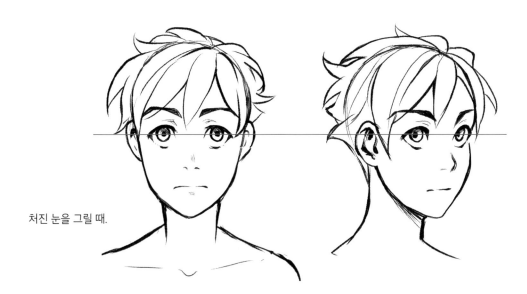

처진 눈을 그릴 때.

Point

동공의 모양은 변한다

각도가 바뀌면 동공(검은
자위)의 형태도 이런 식으
로 변화합니다.

 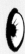

눈을 자유자재로 그리기 위한 힌트

■ 각도별 눈의 형태

곧게 응시하는 눈동자라도 각도가 바뀌면 검은자위의 위치가 달라지거나 눈의 형태가 바뀌게 됩니다. 묘사하기 힘들 때는 이 페이지를 참고해 눈의 형태를 확인하세요.

로 앵글

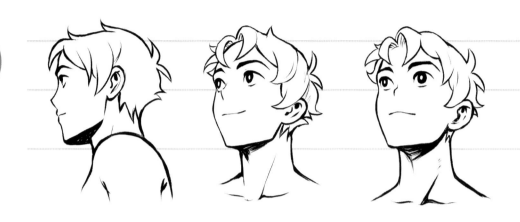

표준

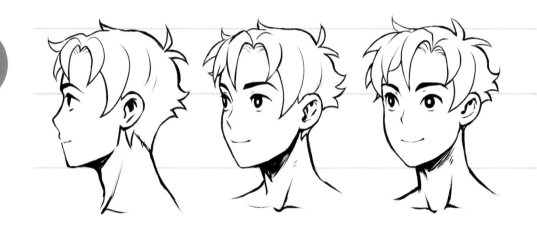

하이 앵글

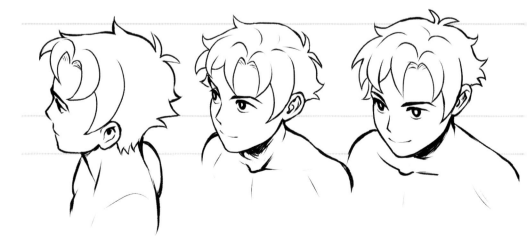

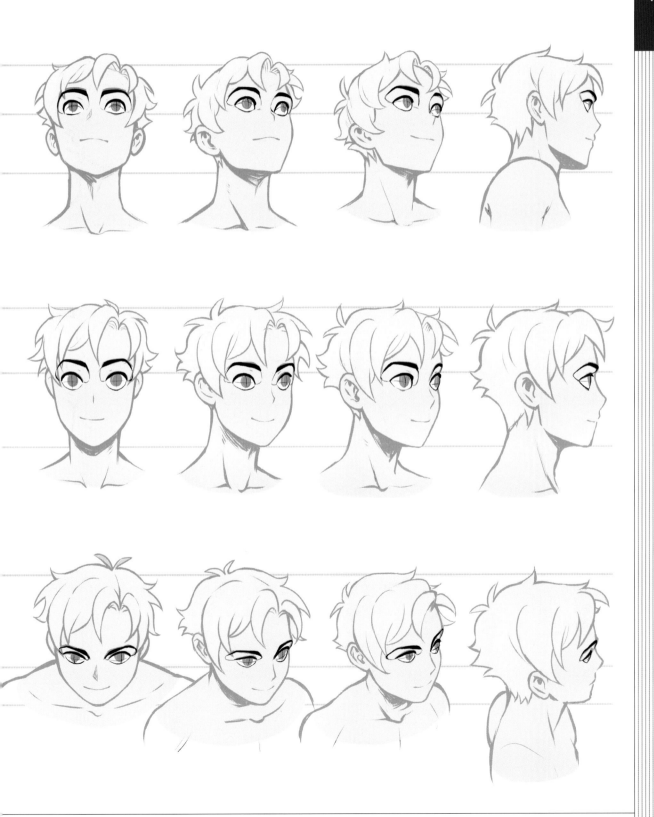

일러스트에 맞는 코를 그리는 요령

높이도 다르고 뾰족한 정도가 다른 등 코는 개인차가 큰 부위.
우선 실제 코의 형태를 제대로 알아보고,
만화 스타일 일러스트에 맞게 간략화시켜 표현하는 방법을 익혀봅시다.

■ 실제 코의 생김새

실제 코가 어떤 식으로 구성되어 있는지를 이해하면 코를 간략
화시켜 그릴 때도 도움이 됩니다.

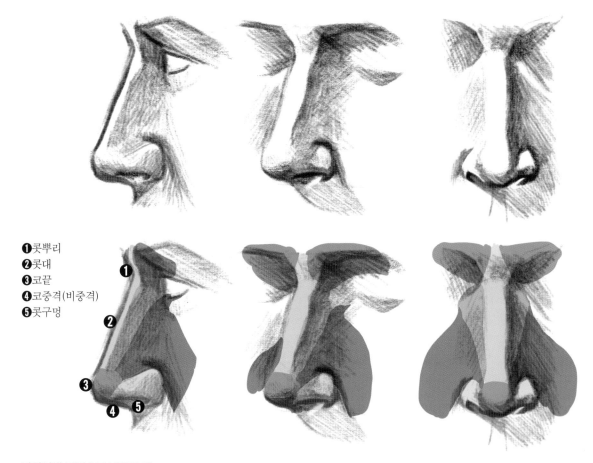

❶콧뿌리
❷콧대
❸코끝
❹코중격(비중격)
❺콧구멍

간략화된 표현으로 변환한 예.

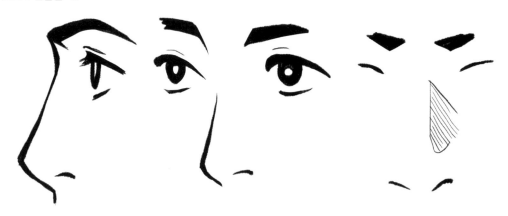

■코의 데포르메 표현 이모저모

큰 코, 작은 코, 높은 코, 낮은 코 등……. 그리려고 하는 캐릭터
의 개성에 맞는 코 표현을 모색해 보세요.

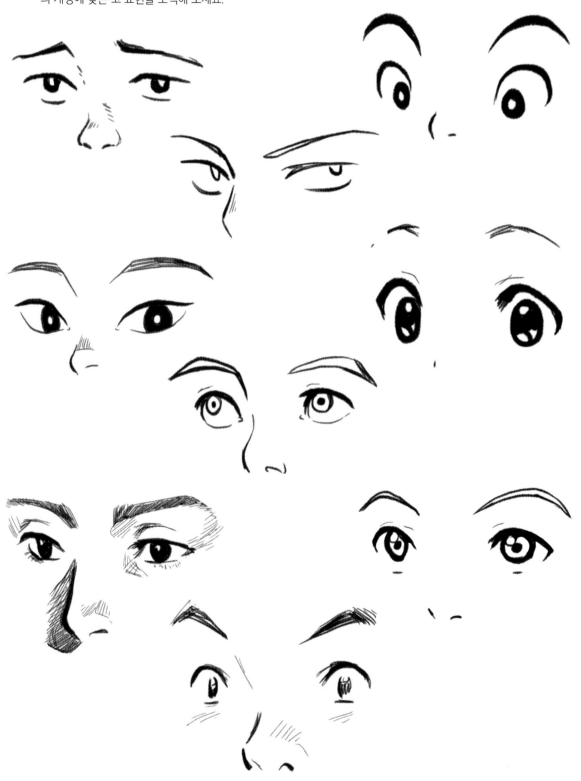

일러스트에 맞는 코를 그리는 요령

■ 옆얼굴 코 그리기

코끝을 위로 올리면 젊다는 인상을 줍니다.

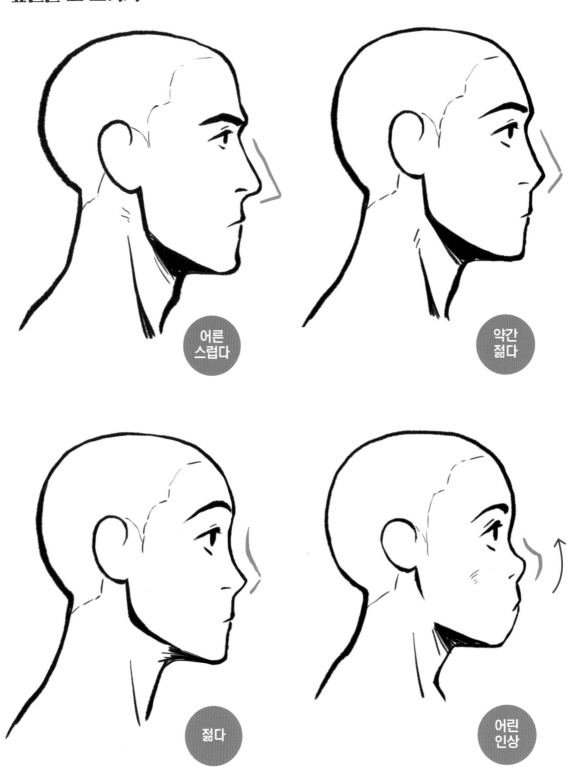

성별과 연령에 맞게 구분해서 그려보세요.

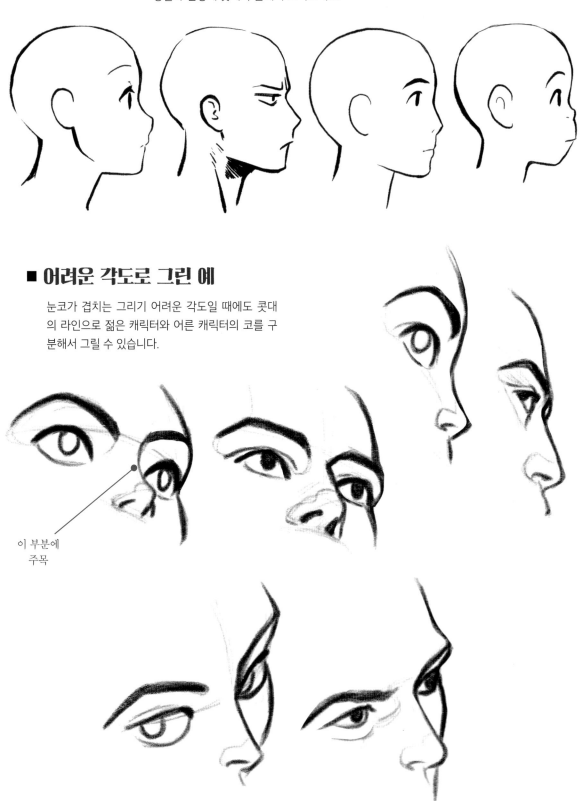

■ 어려운 각도로 그린 예

눈코가 겹치는 그리기 어려운 각도일 때에도 콧대
의 라인으로 젊은 캐릭터와 어른 캐릭터의 코를 구
분해서 그릴 수 있습니다.

이 부분에
주목

입모양으로 감정을 표현해 보자

입은 눈과 마찬가지로 감정을 표현하는 중요 부위 중 하나.
캐릭터의 감정이 어떠하냐에 따라서 다양한 형태로 변합니다.

■ 다양한 입모양

입 가장자리를 둥그스름하게 그린 콩 모양의 입은 코믹 스타일.
입 가장자리를 뾰족하게 그리면 사실적인 스타일이 됩니다.

둥그스름한 콩 모양의 입

가장자리가 뾰족한 입

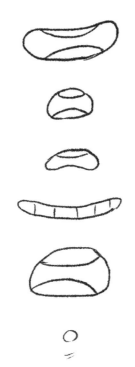

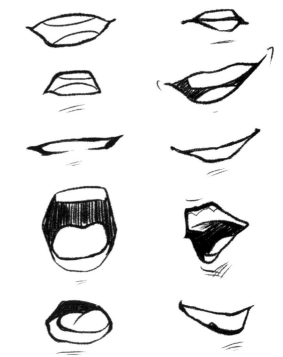

■ 입+눈썹으로 감정을 표현한다

입 아래에 음영을 넣으면 표정이 험악해집니다.
눈썹을 눈 가까이 붙이면 더 험악하게 느껴집니다.

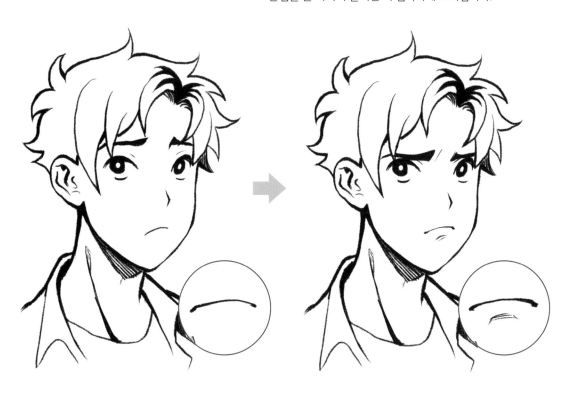

이를 악문 입만 그려서는 험악한 표정으로 보이지 않습니다. 입 아래에 음영을 더하고 눈썹을 눈 가까이 가져가면 비로소 험악한 표정이 됩니다.

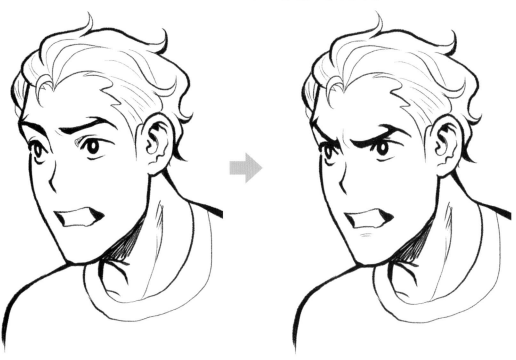

약간만 응용하면 표정을 아주 풍부하게 그릴 수 있다

■ 정면 얼굴만으로 감정을 표현할 수 있다.

눈썹을 눈에 붙이거나 떨어뜨리고, 입 가장자리를 올리거나 이를 악무는 등 얼굴 각 부위의 형태와 위치를 바꾸는 것만으로도 희로애락의 감정을 표현할 수 있습니다. 다양한 각도로 머리를 그리는 데 충분히 익숙하지 않을 때는 얼굴의 각 부위로 감정을 구분해서 그리는 것도 좋은 방법입니다.

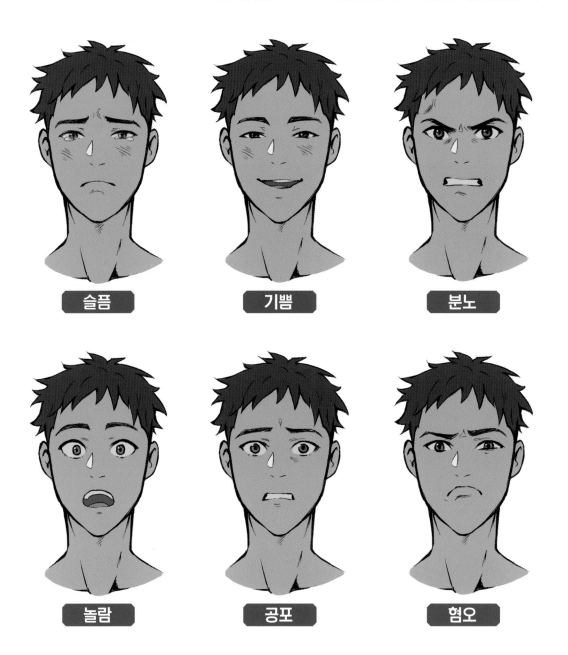

슬픔　　　　기쁨　　　　분노

놀람　　　　공포　　　　혐오

다양한 각도의 얼굴을 그리는 데 아직 익숙하지 않더라도
약간만 응용하면 감정을 풍부하게 표현할 수 있습니다.
얼굴 각 부위의 형태와 위치를 조정해서 캐릭터의 다양한 감정을 표현해 보세요.

■ 작은 포인트로 표정에 매력을 더한다

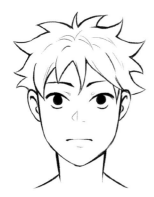
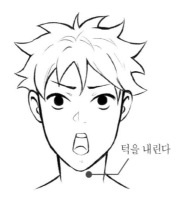
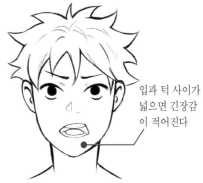

턱을 내린다

입과 턱 사이가 넓으면 긴장감 이 적어진다

무표정인 정면 얼굴. 여기에 작은 포인트를 더해주는 것만으로도 매력적인 표정을 만들 수 있습니다.

눈썹을 올리고 입을 벌리면 불만을 토로하는 듯한 표정이 됩니다. 턱을 약간 내리는 것이 요령입니다.

입을 작게 벌리고 입과 턱 사이를 넓게 띄우면 긴장감이 적어집니다. 불만은 있지만 진짜로 화가 난 것까지는 아닌듯한 모습입니다.

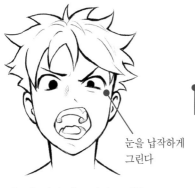
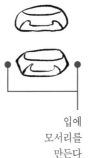
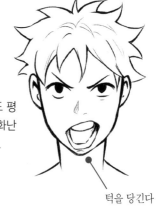

눈을 납작하게 그린다

입에 모서리를 만든다

턱을 약간 당겨도 평범한 정면보다 「화난 느낌」 이 듭니다.

턱을 당긴다

얼굴을 약간 뒤로 젖히고 입을 크게 벌리면 화난 표정이 됩니다. 한쪽 눈을 납작하게 그리고, 입에 모서리를 만들면 「화난 느낌」 이 더 강해집니다.

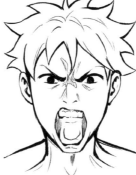

개그 만화 스타일의 과장 표현. 입을 극단적으로 데포르메해서 강한 화를 나타냈습니다.

이쪽은 실사풍의 과장 표현. 드러난 이와 미간의 주름에서 분노를 느낄 수 있습니다.

실감나는 표정을 그리는 요령

이전 항목에서 설명한 「눈+눈썹」의 묘사를 더 깊게 파보겠습니다.
목을 기울이고 주름 등의 포인트를 더하면,
더 실감나는 표정이 됩니다.

■ 정면

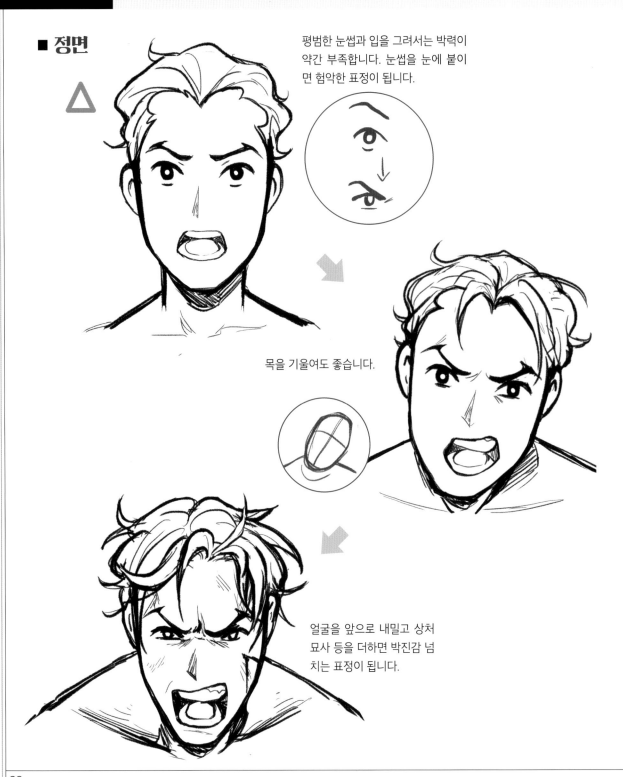

평범한 눈썹과 입을 그려서는 박력이
약간 부족합니다. 눈썹을 눈에 붙이
면 험악한 표정이 됩니다.

목을 기울여도 좋습니다.

얼굴을 앞으로 내밀고 상처
묘사 등을 더하면 박진감 넘
치는 표정이 됩니다.

■ 옆·반측면

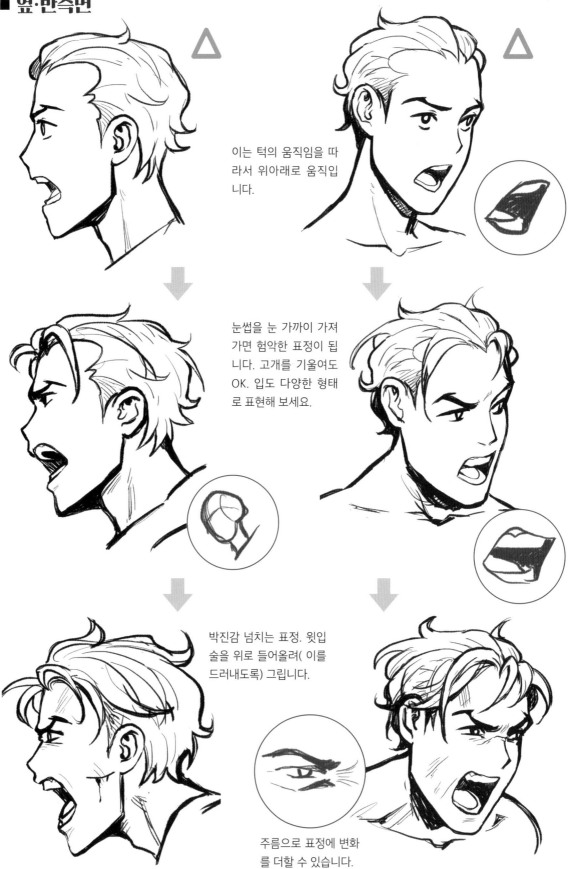

이는 턱의 움직임을 따라서 위아래로 움직입니다.

눈썹을 눈 가까이 가져가면 험악한 표정이 됩니다. 고개를 기울여도 OK. 입도 다양한 형태로 표현해 보세요.

박진감 넘치는 표정. 윗입술을 위로 들어올려(이를 드러내도록) 그립니다.

주름으로 표정에 변화를 더할 수 있습니다.

실제 사람을 일러스트로 표현하려면

얼굴의 옆면

사람을 사실적으로 묘사한 것과 만화 스타일로 변형시켜 묘사한 것을 비교한 예.
러프로 그린 머리와 얼굴 옆면에 주목하세요. 변형을 하더라도 이 형태를 알아 두
는 것이 무척 중요합니다.

일반적인 표현 형태로 일러스트를 그릴 때도,
실제 머리에 대한 지식이 도움이 됩니다.
실제로 사람의 머리를 보면서 어떤 부분을 자신의 스타일로
일러스트화시킬 수 있을지 잘 관찰해 보세요.

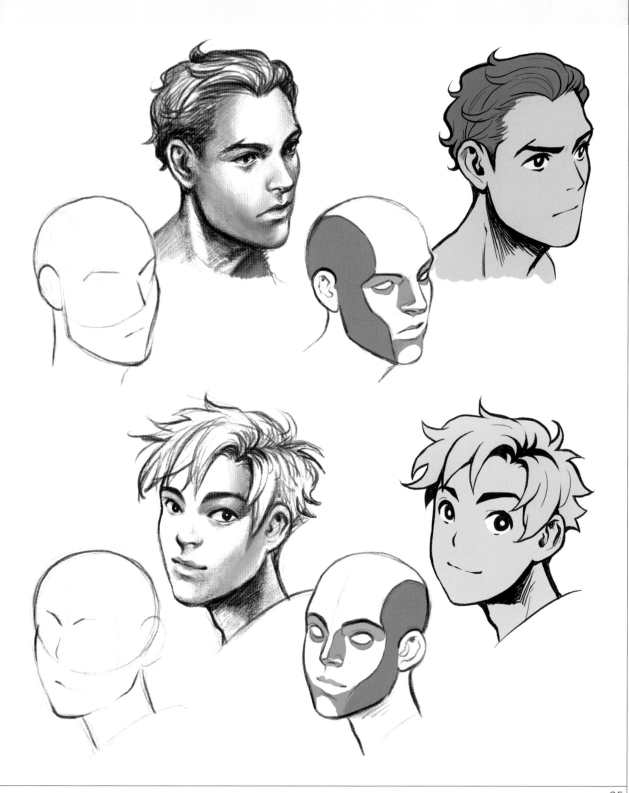

실제 사람을 일러스트로 표현하려면

실제 머리를 기준으로 두고 얼굴의 옆면을 파악하는 방법은 채색에서 음영이나 입체감을 표현하고 싶을 때에도 유용합니다.

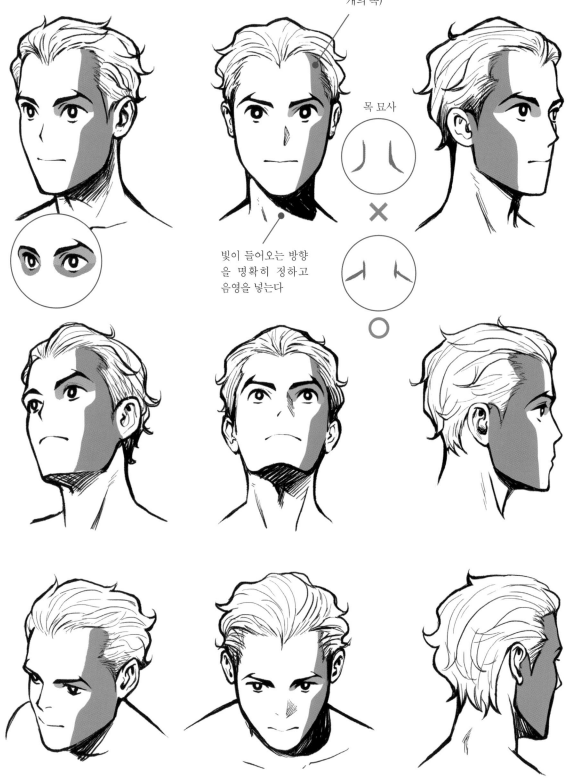

공간을 약간 띄운다(보통은 눈 한 개의 폭)

목 묘사

빛이 들어오는 방향을 명확히 정하고 음영을 넣는다

TIPS
■ Head

01-12

머리카락을 자연스럽게 그리는 요령

머리 모양은 캐릭터의 개성을 표현하는 중요한 부분입니다.
그리는 포인트는 가마의 위치, 가르마를 탄 방법,
머리카락의 경계 부분을 파악하는 것입니다.

■ 가마와 가르마

머리카락에는 소용돌이처럼 흐름이 있으며, 그 중심을 「가마」라고 부릅니다. 일러스트를 그릴 때는 가마의 위치를 정하고, 가마를 중심으로 머리카락 전체의 흐름을 만드는 식으로 그려 나갑니다.

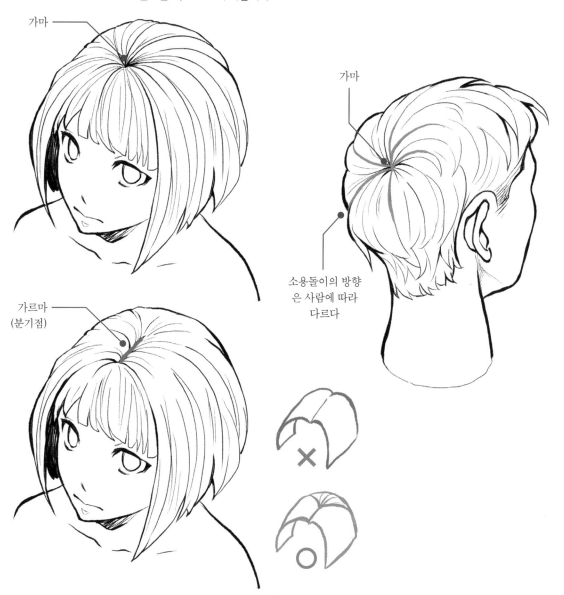

가마

가마

소용돌이의 방향은 사람에 따라 다르다

가르마
(분기점)

머릿결을 어떻게 정돈하느냐에 따라 (점 모양의 가마 대신) 머리를 양쪽으로 가르는 금, 가르마를 기점으로 머리카락의 흐름을 만들기도 합니다. 이렇게 가르마를 탔을 때에는 가르마가 머리 뒤쪽까지 하나의 직선으로 이어지지 않도록 주의하여야 합니다.

머리카락을 자연스럽게 그리는 요령

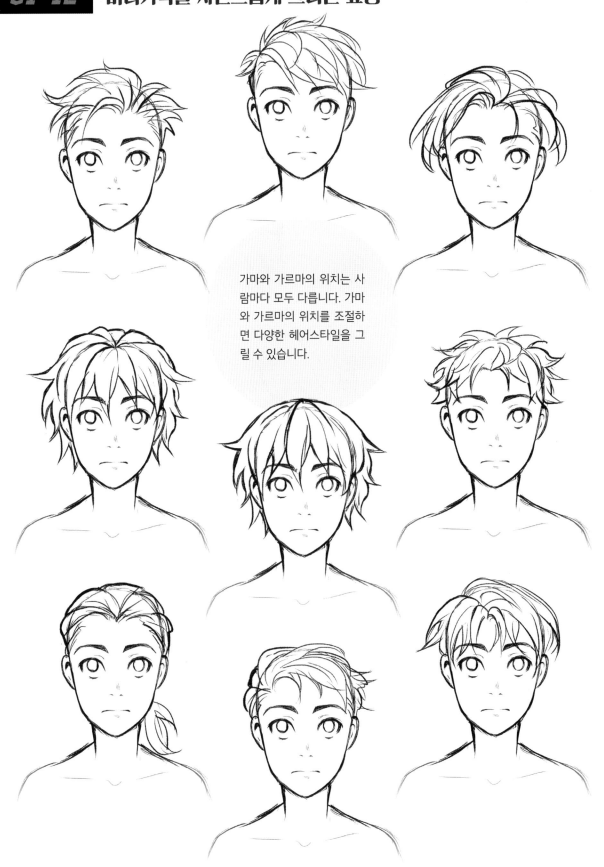

가마와 가르마의 위치는 사람마다 모두 다릅니다. 가마와 가르마의 위치를 조절하면 다양한 헤어스타일을 그릴 수 있습니다.

■ 머리카락의 경계 부분

머리카락의 경계 부분에 주의해야 합니다. 귀 뒤로 아치형의 라인을 잘못 그리는 경우가 많습니다. 짧은 머리는 긴 머리에 비해 경계가 쉽게 드러 나므로 특히 조심할 필요가 있습니다.

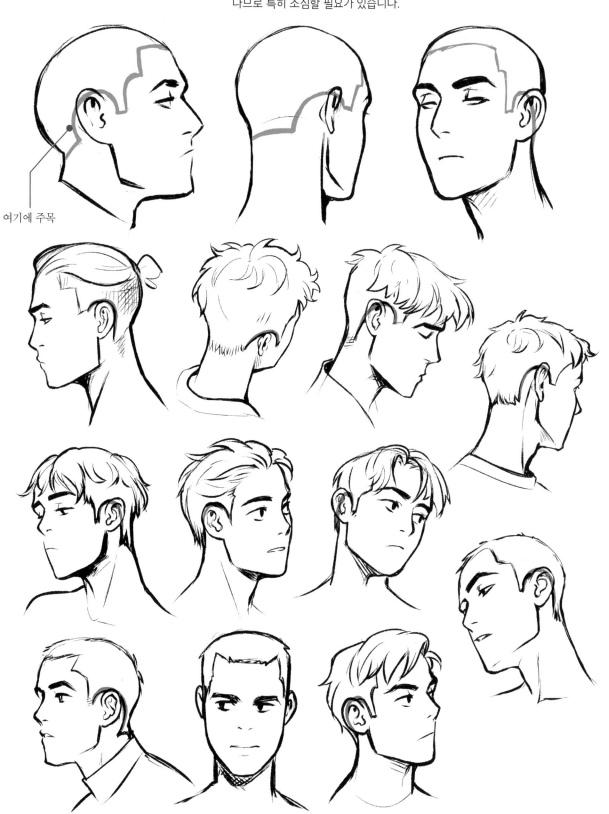

여기에 주목

아기 얼굴의 특징

아기는 눈, 코, 입 등 얼굴의 비율이 어른과는 다릅니다.
볼과 목 주위 등, 아기만의 특징을 알고 그려야 합니다.

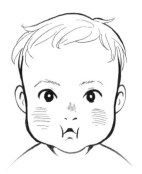

아기의 눈썹은 세로 방향을 기준
으로 거의 정 가운데에 있습니
다. 특히 작은 턱과 지방이 붙어
포동포동한 볼이 도드라집니다.
아기의 얼굴이 귀여워 보이는 가
장 큰 이유가 이것입니다.

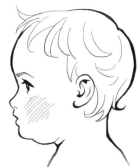

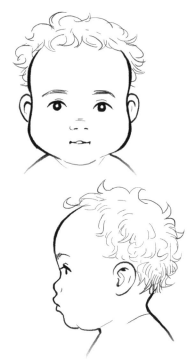

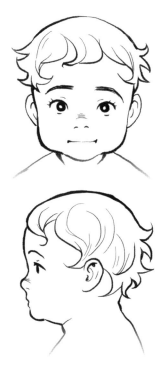

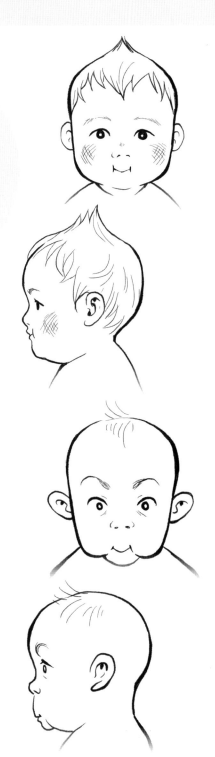

제2장

손발 그리기

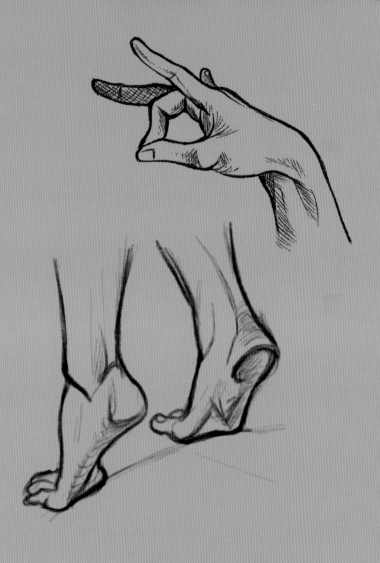

손 그리기의 기본

손은 다양한 움직임을 보여주므로,
그리기 어려워하는 분이 많을 것입니다. 형태적 특징과
세세한 디테일을 파악하는 것부터 시작해 보겠습니다.

■ 손의 형태와 디테일

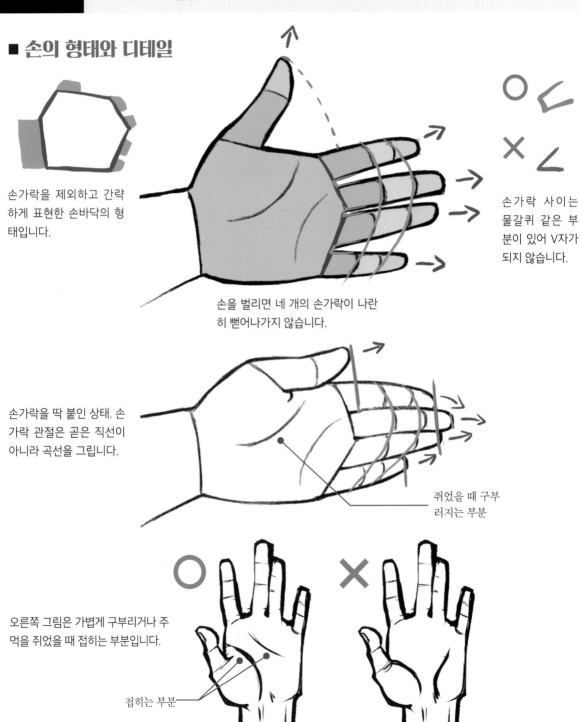

손가락을 제외하고 간략하게 표현한 손바닥의 형태입니다.

손가락 사이는 물갈퀴 같은 부분이 있어 V자가 되지 않습니다.

손을 벌리면 네 개의 손가락이 나란히 뻗어나가지 않습니다.

손가락을 딱 붙인 상태. 손가락 관절은 곧은 직선이 아니라 곡선을 그립니다.

쥐었을 때 구부러지는 부분

오른쪽 그림은 가볍게 구부리거나 주먹을 쥐었을 때 접히는 부분입니다.

접히는 부분

손바닥

손등

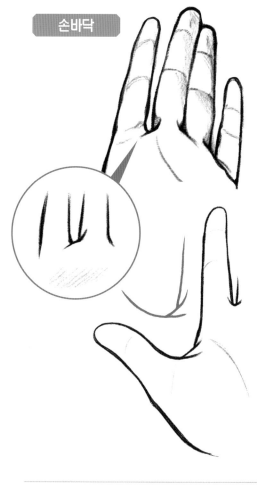
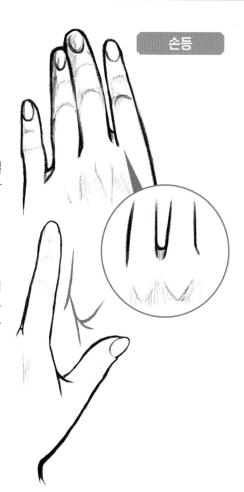

손가락 사이의 디테일은 손바닥과 손등이 다릅니다.

엄지와 검지 사이도 피부가 겹쳐서 나타나는 주름의 형태에 차이가 있습니다.

○ ×

손가락 끝의 디테일. 손톱 부분은 평평하게 그리지 않도록 합시다.

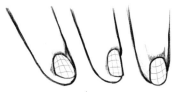

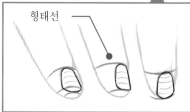

형태선

손가락의 입체감을 나타내는 형태선을 그리면, 손톱의 형태를 파악하기 쉽습니다.

손톱은 길어지면 손바닥 쪽으로 기울어지는 경향이 있습니다.

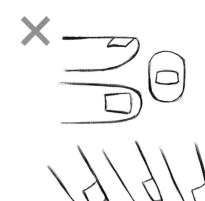

출처 : 「그림 꿀팁사전」
https://www.clipstudio.net/drawing/archives/156380
(https://www.clipstudio.net/oekaki/archives/156460)

손을 그리는 기본

■ 틀리기 쉬운 삼각 부분

엄지 아래는 틀리기 쉬운 부분. 검지의 아래에 삼각형을 그리듯이 형태를 잡아보세요.

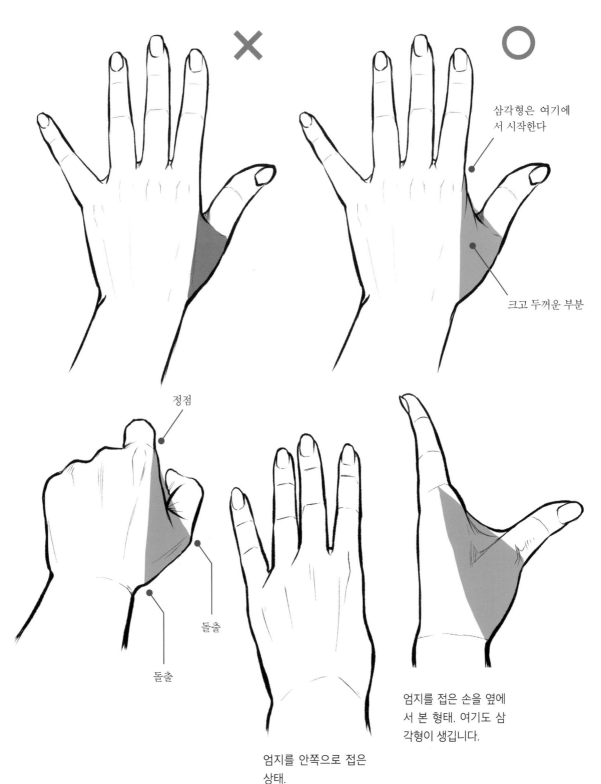

✕

◯

삼각형은 여기에
서 시작한다

크고 두꺼운 부분

정점

돌출

돌출

엄지를 안쪽으로 접은
상태.

엄지를 접은 손을 옆에
서 본 형태. 여기도 삼
각형이 생깁니다.

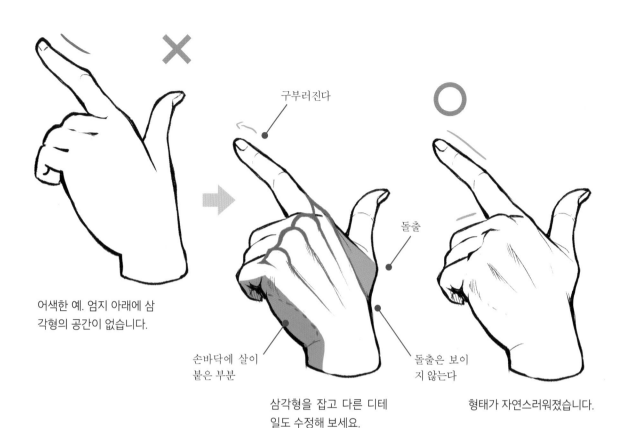

구부러진다

돌출

어색한 예. 엄지 아래에 삼
각형의 공간이 없습니다.

손바닥에 살이
붙은 부분

삼각형을 잡고 다른 디테
일도 수정해 보세요.

돌출은 보이
지 않는다

형태가 자연스러워졌습니다.

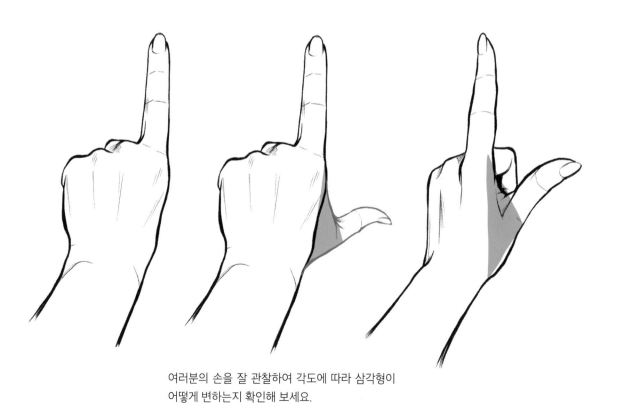

여러분의 손을 잘 관찰하여 각도에 따라 삼각형이
어떻게 변하는지 확인해 보세요.

■ 더 자연스럽게 묘사하기

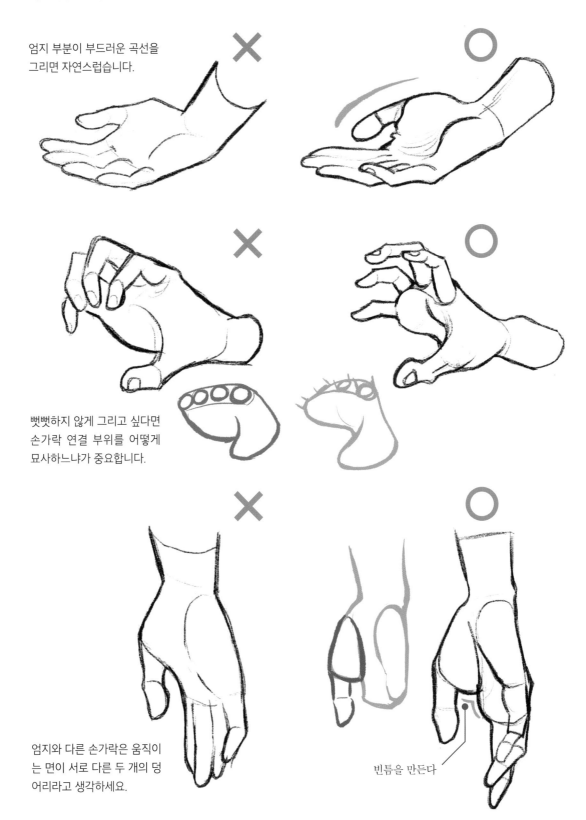

엄지 부분이 부드러운 곡선을
그리면 자연스럽습니다.

뻣뻣하지 않게 그리고 싶다면
손가락 연결 부위를 어떻게
묘사하느냐가 중요합니다.

엄지와 다른 손가락은 움직이
는 면이 서로 다른 두 개의 덩
어리라고 생각하세요.

빈틈을 만든다

검지 연결 부위의 관
절이 보이지 않는다

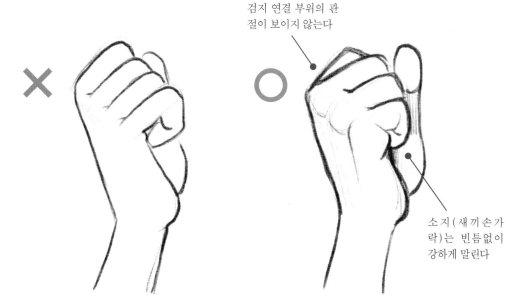

소지 (새 끼 손 가
락) 는 빈틈없이
강하게 말린다

주먹을 쥘 때 네 개의 손가락을 똑같은 길이로 그리면 어
색합니다. 잘 관찰하고 다시 그려보세요. 이 각도에서는
검지 연결 부위의 관절은 거의 보이지 않습니다.

책상이나 바닥에 손을 붙였을 때 손목은 직각으로 구부러
지지 않습니다. 이것도 잘 관찰해서 그려보세요.

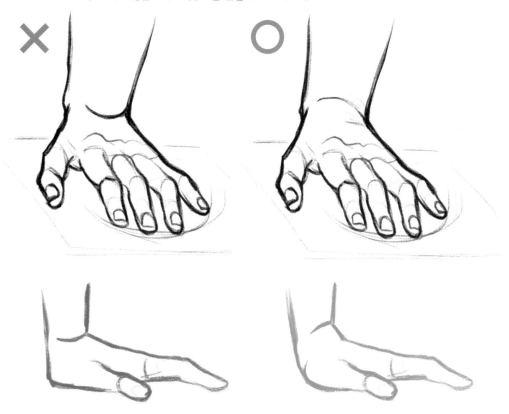

입체감 있게 그리는 요령

손을 입체적으로 표현하려면 ①글러브처럼 큰 덩어리를 잡은 뒤에 세부를 그리는 방식과 ②손바닥과 손등, 옆면 등의 「면」을 파악하고 그리는 방식이 효과적입니다.

■ 글러브에서 시작한다

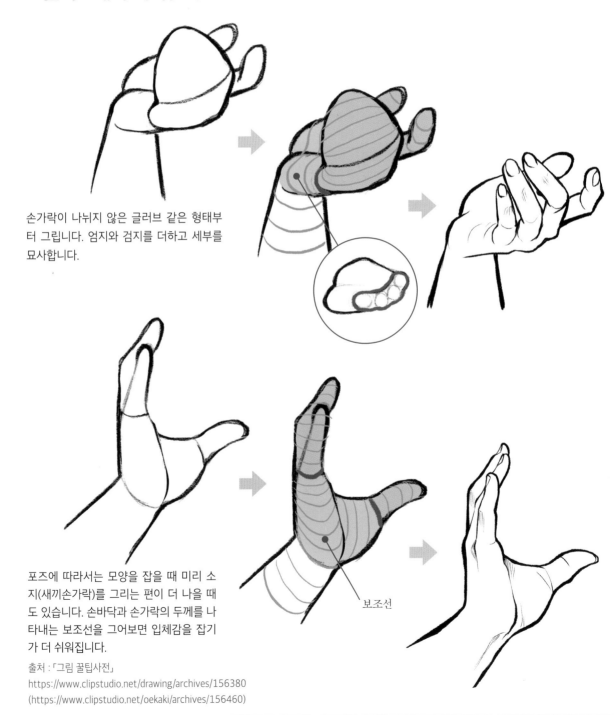

손가락이 나뉘지 않은 글러브 같은 형태부터 그립니다. 엄지와 검지를 더하고 세부를 묘사합니다.

포즈에 따라서는 모양을 잡을 때 미리 소지(새끼손가락)를 그리는 편이 더 나을 때도 있습니다. 손바닥과 손가락의 두께를 나타내는 보조선을 그어보면 입체감을 잡기가 더 쉬워집니다.

보조선

출처 : 「그림 꿀팁사전」
https://www.clipstudio.net/drawing/archives/156380
(https://www.clipstudio.net/oekaki/archives/156460)

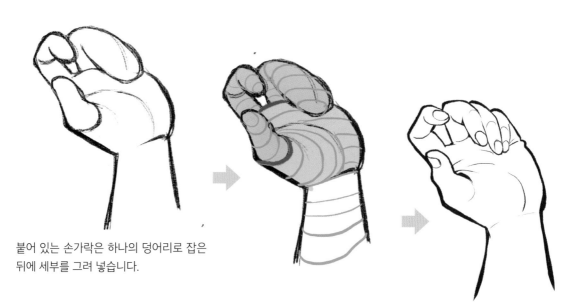

붙어 있는 손가락은 하나의 덩어리로 잡은
뒤에 세부를 그려 넣습니다.

■ 「면」을 파악하고 그린다

손바닥과 손등, 옆면 등의 「면」을 파악하면 입체감 있
는 묘사가 수월해집니다.

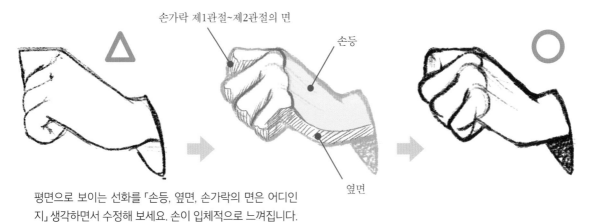

손가락 제1관절~제2관절의 면

손등

옆면

평면으로 보이는 선화를 「손등, 옆면, 손가락의 면은 어디인
지」 생각하면서 수정해 보세요. 손이 입체적으로 느껴집니다.

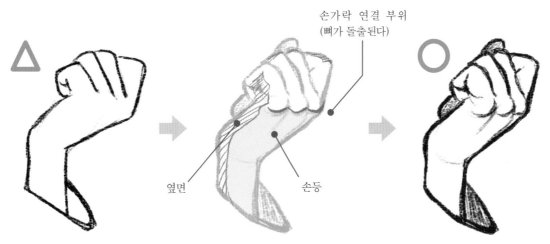

손가락 연결 부위
(뼈가 돌출된다)

옆면

손등

손가락 연결 부위를 기준으로 손등과 손가락 면의 각도가
달라집니다. 따라서 손가락의 연결 부위를 묘사하면 입체
감이 생깁니다. 살짝 보이는 엄지도 추가로 그립니다.

주먹 그리기의 핵심은 4군데 뼈

네 개의 손가락을 나란히 그리면 어색해지기 쉽습니다.

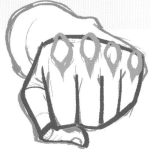

손가락 연결 부위의 불룩 튀어나온 부분(하늘색 부분)은 완만한 곡선을 그립니다.

여기에 돌출이 생깁니다.

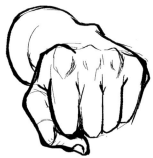

손가락 연결 부위의 튀어나온 부분은 각도를 바꿔 그릴 때 중요한 판단 기준이 됩니다. 이 부분이 어떻게 드러나는지 여러분의 손을 잘 관찰하여 미리 파악해두면 아주 유용합니다.

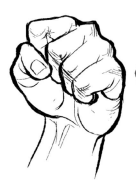

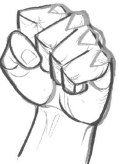

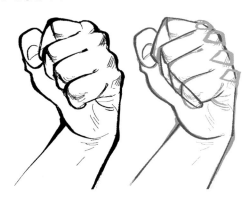

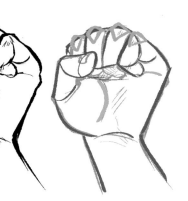

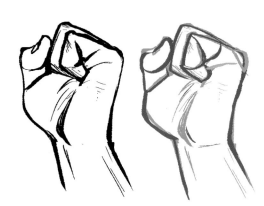

주먹을 쥐면 네 개의 손가락 연결 부위에 있는 뼈가 불거지면서 튀어나온 부분이 생깁니다.
이 부분의 형태를 잘 파악하면
다양한 각도를 그리는 데 도움이 됩니다.

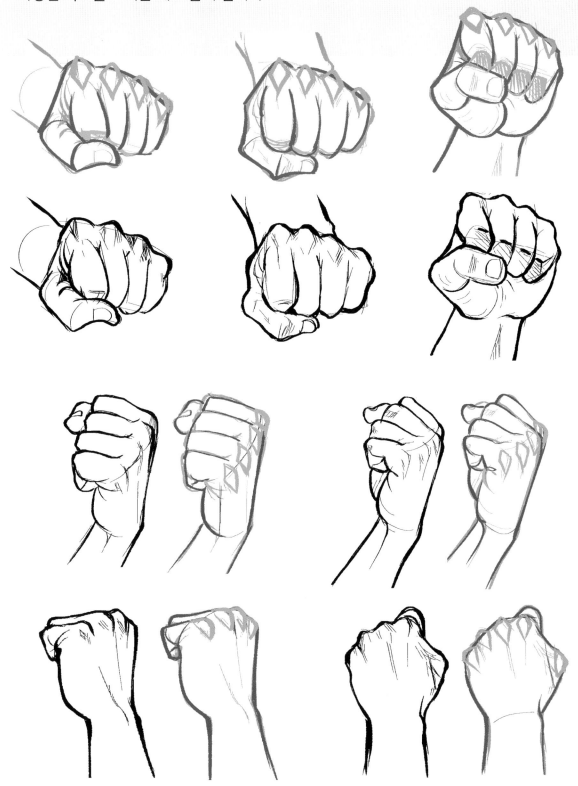

물건을 쥔 손을
자연스럽게 그리려면

■ 물건을 쥔 손의 특징

원통형의 물건을 쥔 손을 잘못 그린 예. 얼핏 잘 그린 것으로 보이지만, 자세히 보면 손가락 묘사가 평면적입니다. 두께가 있는 사물을 쥐었다는 느낌이 전혀 없습니다. 더 좋은 묘사를 하려면 어떻게 해야 할까요.

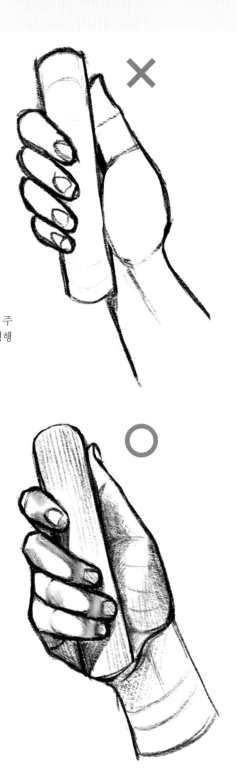

손가락 등의 삼면은 전부 보이지 않는다

엄지 관절의 주름은 서로 평행하지 않는다

소지(새끼손가락) 연결 부위의 관절은 여기

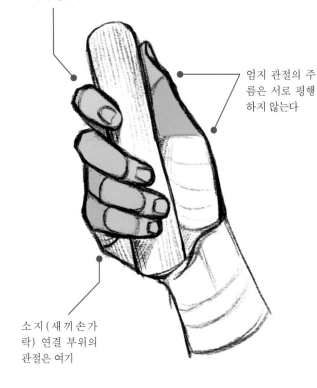

손가락을 잘 관찰하고 손가락의 두께와 깊이를 확인해 보세요. 예를 들어 검지는 구부렸을 때 세 개의 면이 생기지만, 원통형의 사물을 쥐면 세 개의 면이 전부 보이는 일은 없습니다. 또, 네 손가락이 저렇게 나란히 늘어서지도 않습니다.

둥근 것, 네모난 것 등 손에 쥔 물건의 모양에 따라 손의 모습도 변합니다.
어떤 물건을 쥐고 있는지를
보는 사람이 알 수 있게 표현하는 방법을 알려드리겠습니다.

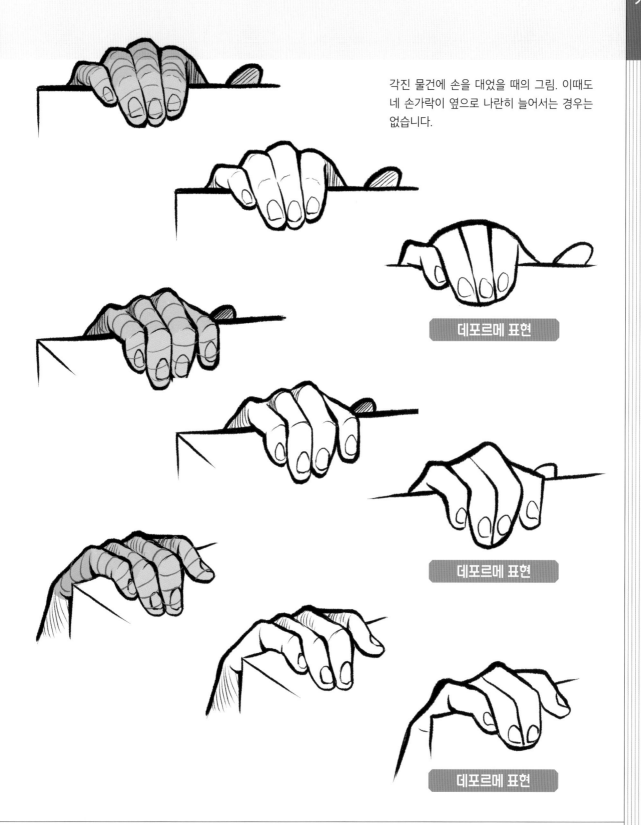

각진 물건에 손을 대었을 때의 그림. 이때도 네 손가락이 옆으로 나란히 늘어서는 경우는 없습니다.

데포르메 표현

데포르메 표현

데포르메 표현

물건을 쥔 손을 자연스럽게 그리려면

■ **물건의 형태에 따른 손의 변화** 손에 든 물건의 모양, 크기에 따라 손의 모습도 달라집니다.

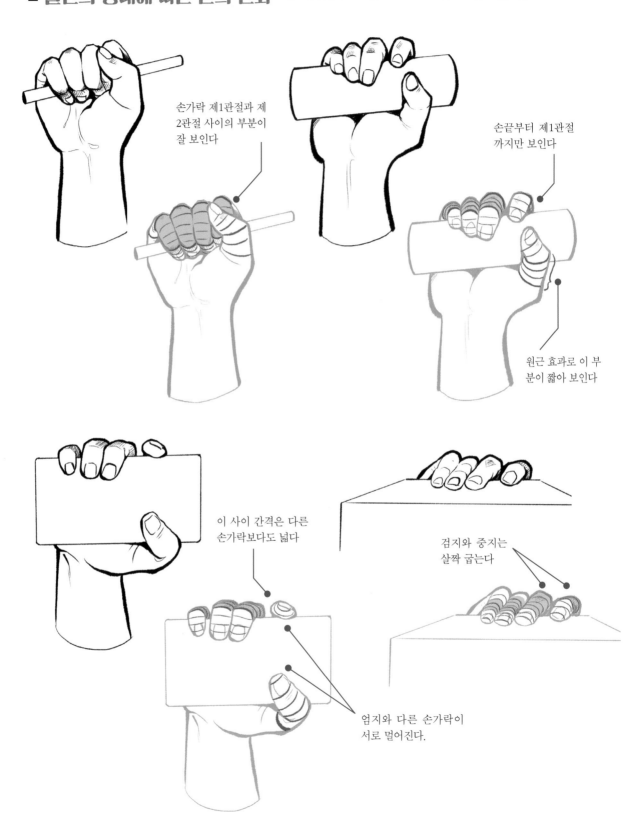

손가락 제1관절과 제
2관절 사이의 부분이
잘 보인다

손끝부터 제1관절
까지만 보인다

원근 효과로 이 부
분이 짧아 보인다

이 사이 간격은 다른
손가락보다도 넓다

검지와 중지는
살짝 굽는다

엄지와 다른 손가락이
서로 멀어진다.

약간 로 앵글에서 본 예입니다. 쥐고 있는 물건의 크기에
따라서 손가락의 각도가 변합니다.

이 각도에서는 검지
연결 부위의 관절이
보이지 않는다

검지는 다른 손가
락과 같은 면에 위
치하지 않는다

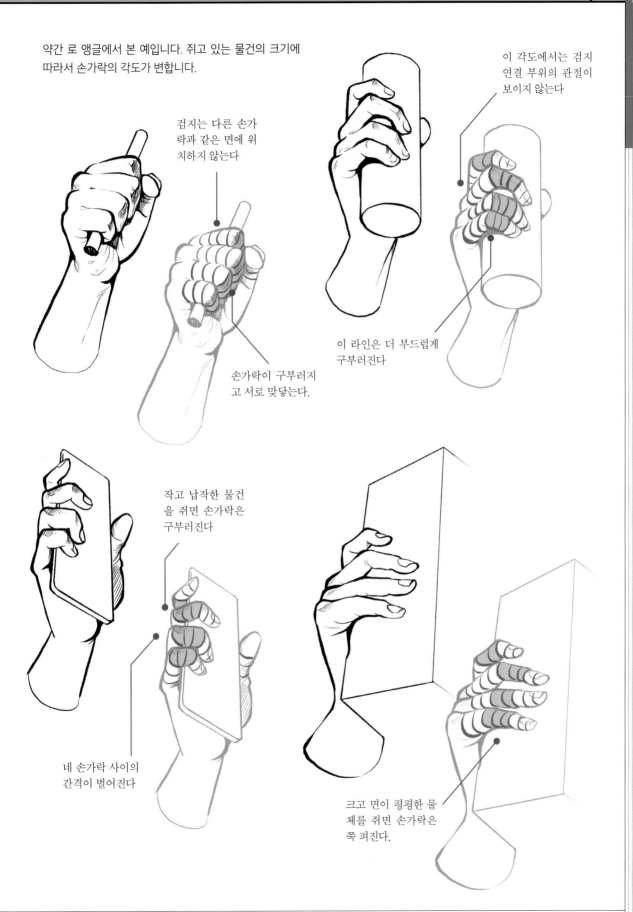

이 라인은 더 부드럽게
구부러진다

손가락이 구부러지
고 서로 맞닿는다.

작고 납작한 물건
을 쥐면 손가락은
구부러진다

네 손가락 사이의
간격이 벌어진다

크고 면이 평평한 물
체를 쥐면 손가락은
쭉 펴진다.

일러스트의 완성도를 높이는 묘사 방법

이번에는 만화 스타일 일러스트에 어울리게 심플화시킬 방법을 찾아보겠습니다.
실제 사람의 손은 울퉁불퉁한 선으로 구성되어 있으나,
심플한 선으로 재구성하면 보기 좋은 손이 됩니다.

리얼한 손을 심플한 선으로 재구성하여 「일러스트에 적합한 손 데포르메」를 살펴보겠습니다. 전체를 다 변형시키는 것이 아니라 재구성할 부분과 재구성하지 않을 부분을 정해 표현의 정도를 조절하는 것이 요령입니다.

형태를 변형시켜 하나의
실루엣으로 처리한다

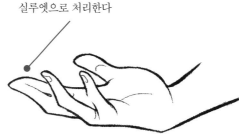

손끝의 곡선으로
탄력성을 전달한다

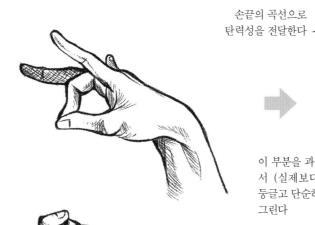

이 부분을 과장해
서 (실제보다 더
둥글고 단순하게)
그린다

라인을 끊어서 그린다

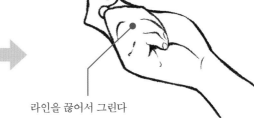

하나로 합친다

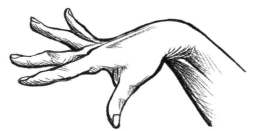

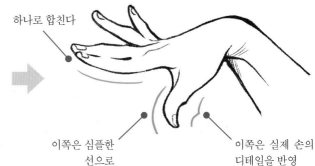

이쪽은 심플한
선으로

이쪽은 실제 손의
디테일을 반영

다양한 손짓을 심플한 선으로 표현해 보세요. 매끄러움과
부드러움, 속도와 리듬이 느껴지는 손이 됩니다.

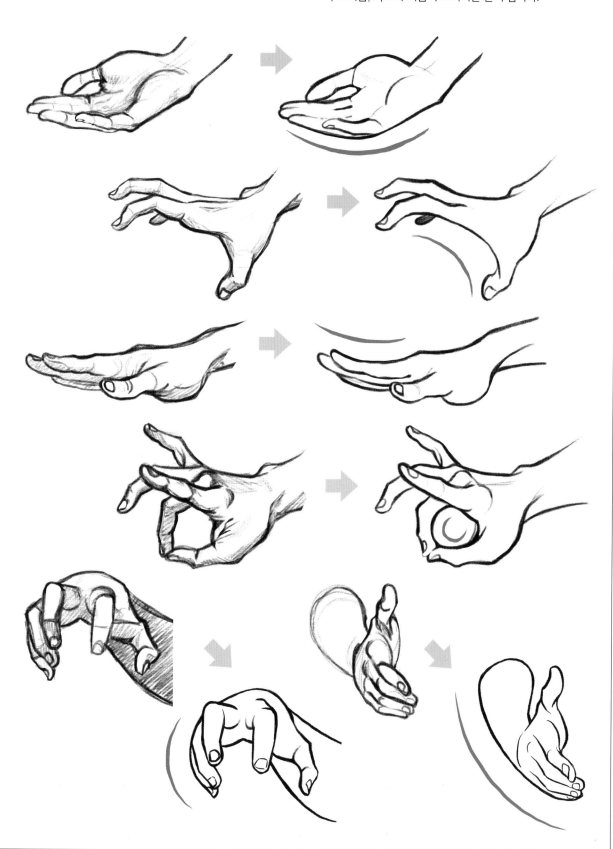

손동작을 매력적으로 표현한다

손 그리기의 기본 요령이 몸에 익으셨다면 일상에서의 손동작을 그려보겠습니다.
손의 형태뿐 아니라 팔의 방향, 팔의 앞뒤 관계를 생각하고 그리면
더 자연스러운 손이 됩니다.

■ 손가락질

손가락질은 손을 앞으로 내미는 동작이므로 「보는 각도」에 따라서 팔의 길이가
크게 달라집니다. 팔의 원근감을 제대로 표현하는 것이 포인트입니다.

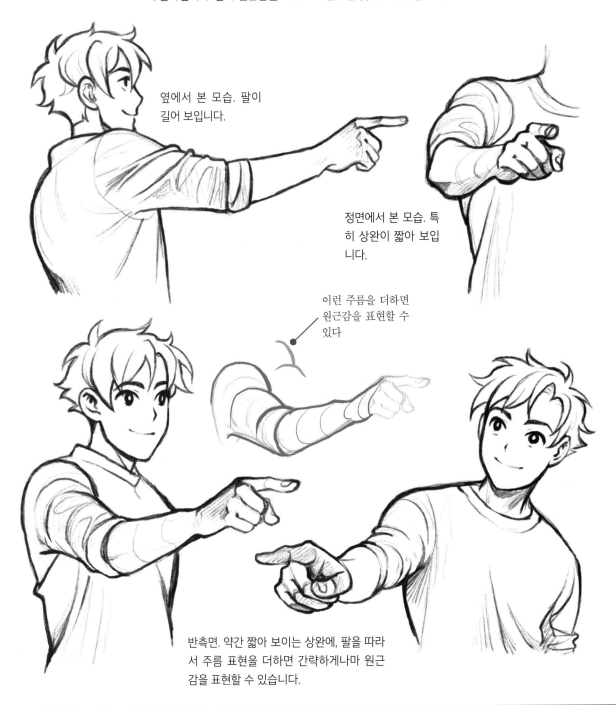

옆에서 본 모습. 팔이
길어 보입니다.

정면에서 본 모습. 특
히 상완이 짧아 보입
니다.

이런 주름을 더하면
원근감을 표현할 수
있다

반측면. 약간 짧아 보이는 상완에, 팔을 따라
서 주름 표현을 더하면 간략하게나마 원근
감을 표현할 수 있습니다.

■ 목으로 손을 가져간다

이 동작에서는 팔꿈치가 약간 앞으로 나옵니다. 팔꿈치가 어깨 똑바로 옆(몸통 옆면 방향)을 향하는 일은 거의 없습니다. 머리, 몸통, 팔꿈치의 위치 관계를 정리하고 그려보세요.

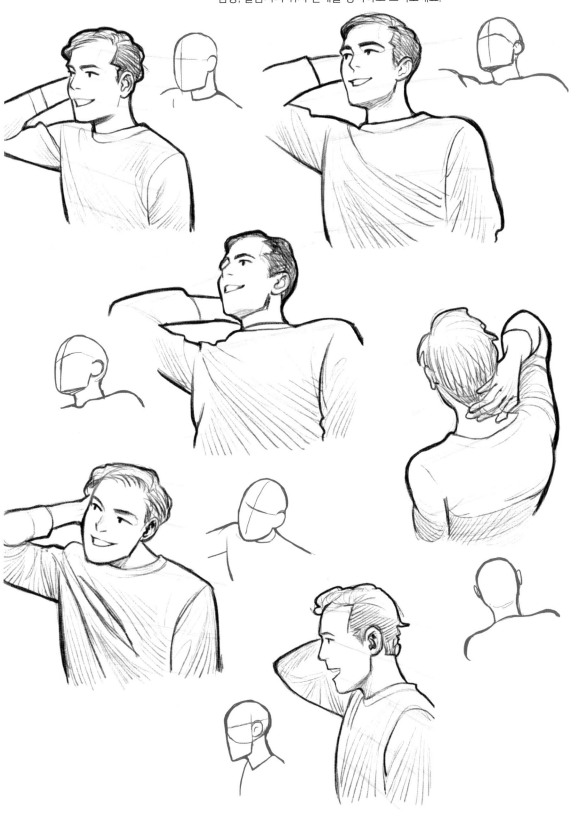

팔 자연스럽게 묘사하기

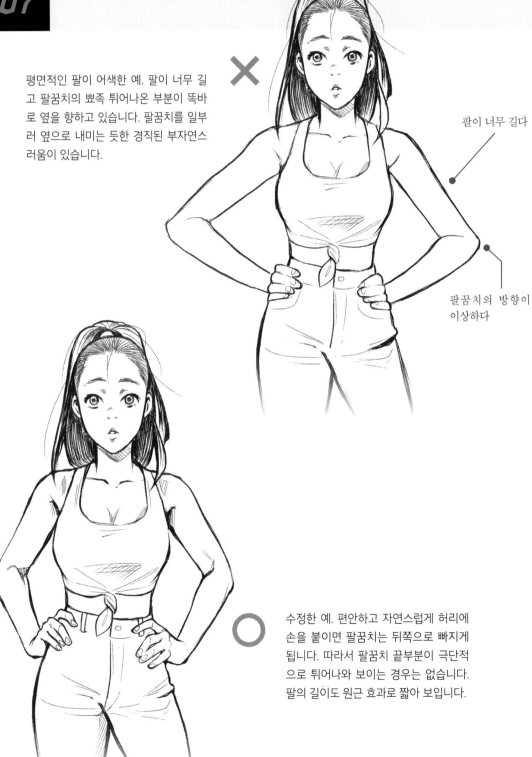

평면적인 팔이 어색한 예. 팔이 너무 길고 팔꿈치의 뽀족 튀어나온 부분이 똑바로 옆을 향하고 있습니다. 팔꿈치를 일부러 옆으로 내미는 듯한 경직된 부자연스러움이 있습니다.

팔이 너무 길다

팔꿈치의 방향이 이상하다

수정한 예. 편안하고 자연스럽게 허리에 손을 붙이면 팔꿈치는 뒤쪽으로 빠지게 됩니다. 따라서 팔꿈치 끝부분이 극단적으로 튀어나와 보이는 경우는 없습니다. 팔의 길이도 원근 효과로 짧아 보입니다.

팔의 길이를 「대충 감으로」 그리면 평면적이고 어색한 그림이 되기 쉽습니다.
팔은 두께가 있다는 점과 포즈에 따라서 원근 효과로
길이가 짧아 보인다는 것도 머릿속에 넣어 두세요.

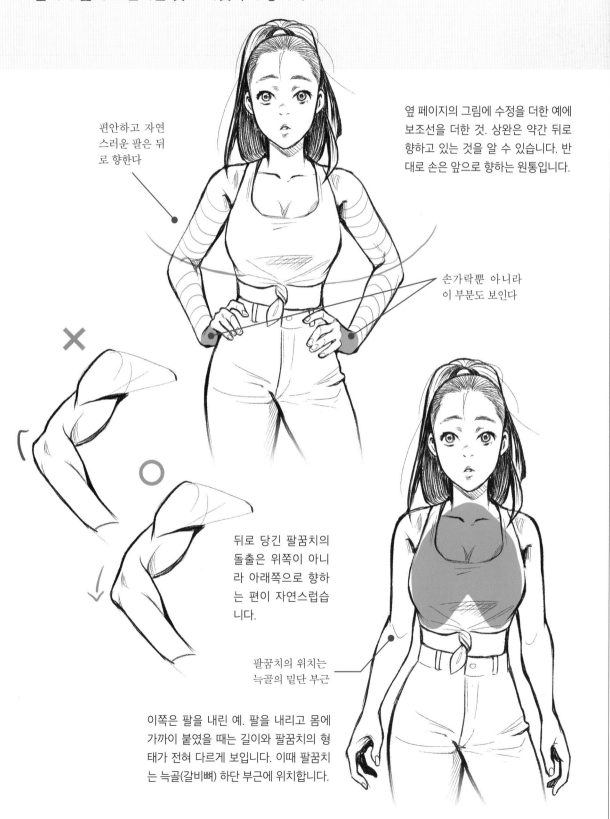

편안하고 자연
스러운 팔은 뒤
로 향한다

옆 페이지의 그림에 수정을 더한 예에
보조선을 더한 것. 상완은 약간 뒤로
향하고 있는 것을 알 수 있습니다. 반
대로 손은 앞으로 향하는 원통입니다.

손가락뿐 아니라
이 부분도 보인다

뒤로 당긴 팔꿈치의
돌출은 위쪽이 아니
라 아래쪽으로 향하
는 편이 자연스럽습
니다.

팔꿈치의 위치는
늑골의 밑단 부근

이쪽은 팔을 내린 예. 팔을 내리고 몸에
가까이 붙였을 때는 길이와 팔꿈치의 형
태가 전혀 다르게 보입니다. 이때 팔꿈치
는 늑골(갈비뼈) 하단 부근에 위치합니다.

상완 근육의 흐름을 그린다

상완을 뒤에서 보면 「상완삼두근」이라는 근육이 있으며, 「힘줄(건)」이라는 조직이 뼈와 이어져 있습니다. 팔꿈치에는 「주근(팔꿈치근)」이라는 근육이 있는데, 상완삼두근과 함께 움직입니다.

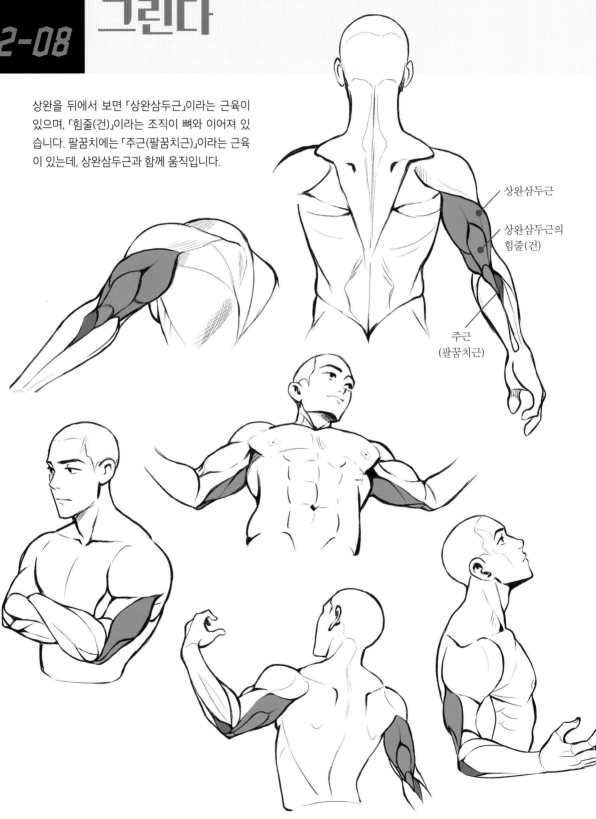

상완삼두근

상완삼두근의 힘줄(건)

주근 (팔꿈치근)

어깨에서 팔꿈치까지의 부분을 상완(위팔)이라고 부릅니다.
흔히 원기둥처럼 그리기 쉬운데,
근육과 힘줄이 어떻게 이어져있는지 구조를 알고 그리면 설득력이 생깁니다.
뒤에서 본 상완의 근육을 살펴보겠습니다.

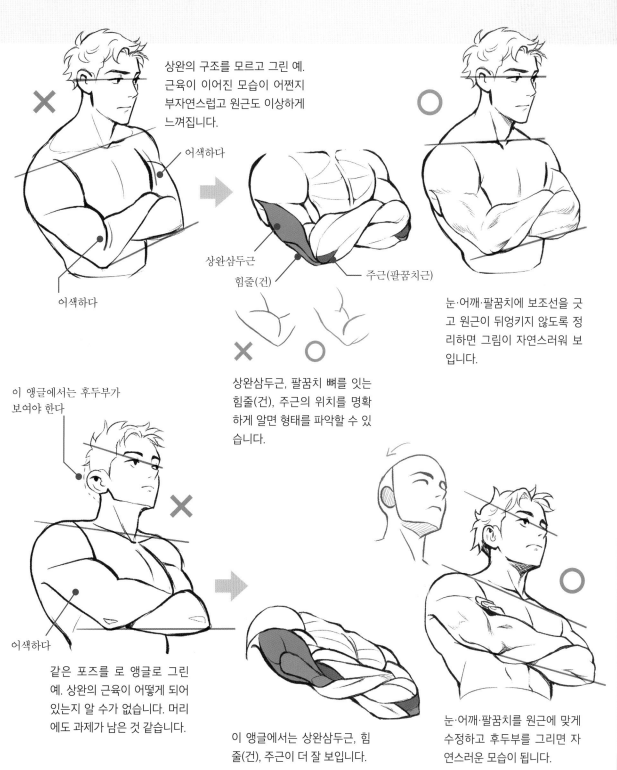

상완의 구조를 모르고 그린 예.
근육이 이어진 모습이 어쩐지
부자연스럽고 원근도 이상하게
느껴집니다.

어색하다

어색하다

상완삼두근
힘줄(건)

주근(팔꿈치근)

상완삼두근, 팔꿈치 뼈를 잇는
힘줄(건), 주근의 위치를 명확
하게 알면 형태를 파악할 수 있
습니다.

눈·어깨·팔꿈치에 보조선을 긋
고 원근이 뒤엉키지 않도록 정
리하면 그림이 자연스러워 보
입니다.

이 앵글에서는 후두부가
보여야 한다

어색하다

같은 포즈를 로 앵글로 그린
예. 상완의 근육이 어떻게 되어
있는지 알 수가 없습니다. 머리
에도 과제가 남은 것 같습니다.

이 앵글에서는 상완삼두근, 힘
줄(건), 주근이 더 잘 보입니다.

눈·어깨·팔꿈치를 원근에 맞게
수정하고 후두부를 그리면 자
연스러운 모습이 됩니다.

뒤에서 본 팔과 어깨의 움직임

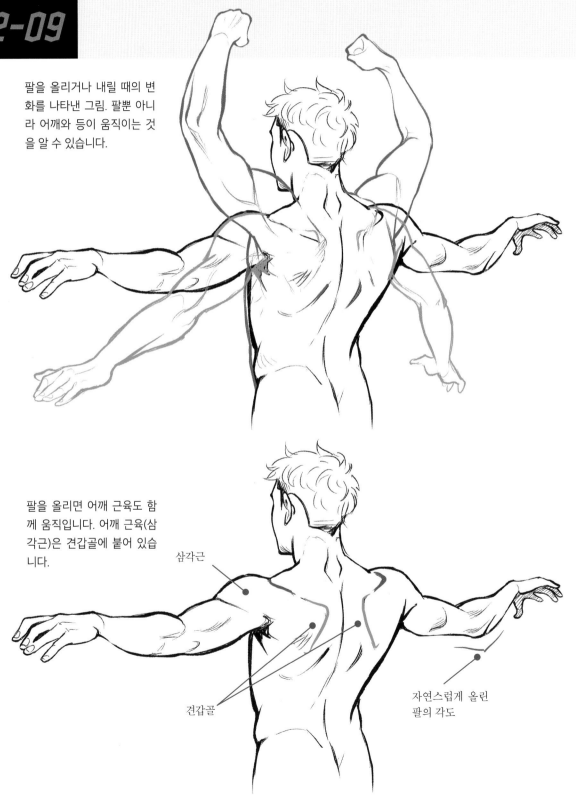

팔을 올리거나 내릴 때의 변화를 나타낸 그림. 팔뿐 아니라 어깨와 등이 움직이는 것을 알 수 있습니다.

팔을 올리면 어깨 근육도 함께 움직입니다. 어깨 근육(삼각근)은 견갑골에 붙어 있습니다.

삼각근

견갑골

자연스럽게 올린
팔의 각도

실제 사람의 팔은 데생 인형과 달리 팔만 움직이는게 아닙니다.
어깨와 함께 움직입니다. 뒷모습을 그릴 때는
어깨 근육과 이어진 견갑골의 변화에도 주의하면 좋습니다.

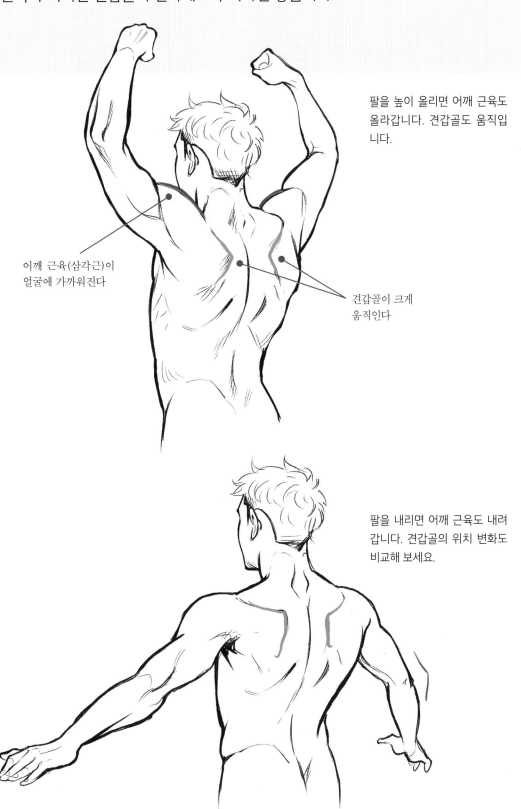

팔을 높이 올리면 어깨 근육도
올라갑니다. 견갑골도 움직입
니다.

어깨 근육(삼각근)이
얼굴에 가까워진다

견갑골이 크게
움직인다

팔을 내리면 어깨 근육도 내려
갑니다. 견갑골의 위치 변화도
비교해 보세요.

발 그리기의 기본

캐릭터의 얼굴과 상반신만 그리다보면,
아무래도 소홀해지기 쉬운 것이 발입니다. 좌우비대칭인 발의 형태를
어떻게 파악하면 되는지 핵심 포인트를 하나씩 살펴보겠습니다.

■ 형태의 특징을 잡자

발바닥이 어떤 형태를 하고 있는지 실루엣을 간략화시켜 머릿속에 넣어 두세요. 좌우 발 안쪽에는 우묵한 홈이 있어서, 이 부분은 바닥에 붙지 않습니다.

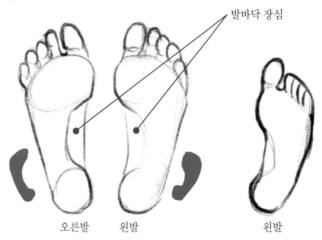

발바닥 장심

오른발　　왼발　　　　　　왼발

「복사뼈」라는 뼈가 돌출된 부분은 안쪽의 위치가 높고 바깥쪽의 위치가 낮습니다.

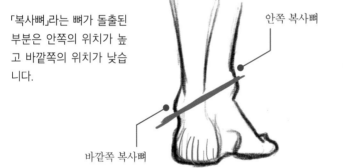

안쪽 복사뼈

바깥쪽 복사뼈

왼발　　　　　　오른발

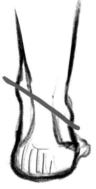

옆에서 본 그림. 발바닥에는 지방이 있어서 걸을 때 충격을 줄여줍니다. 안쪽과 바깥쪽의 차이도 잘 관찰해서 그려보세요.

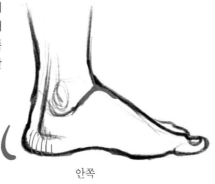

안쪽

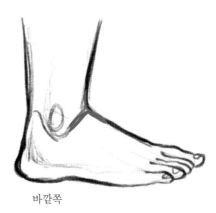

바깥쪽

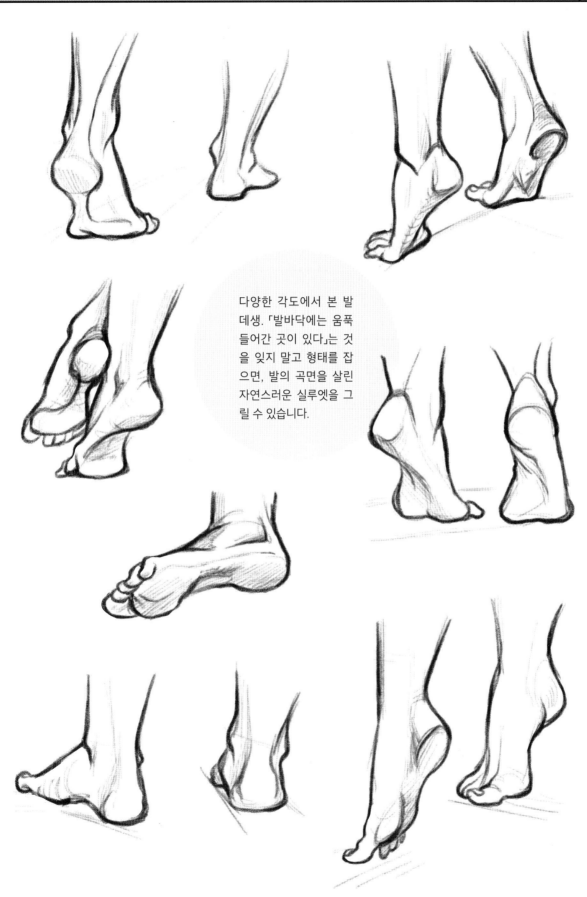

다양한 각도에서 본 발 데생. 「발바닥에는 움푹 들어간 곳이 있다」는 것을 잊지 말고 형태를 잡으면, 발의 곡면을 살린 자연스러운 실루엣을 그릴 수 있습니다.

발을 그리는 기본

■ 좌우의 발을 구분해서 그린다

양쪽 발을 그릴 때는 혼동해서 잘못
그리기 쉽습니다. 「양쪽 모두 안쪽(엄
지쪽)에 움푹 들어간 곳이 있다」는 점
을 생각하면서 좌우 발을 구분해서 그
려보세요.

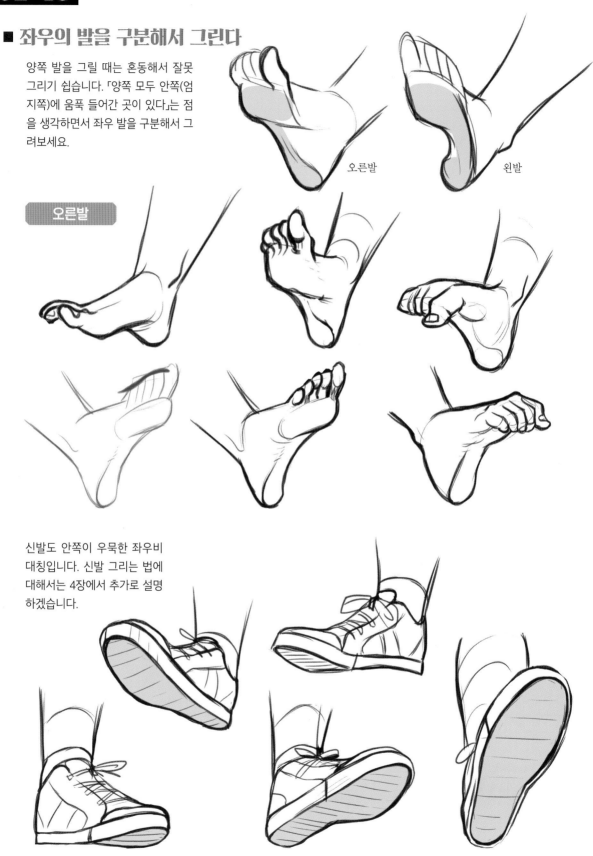

오른발

왼발

오른발

신발도 안쪽이 우묵한 좌우비
대칭입니다. 신발 그리는 법에
대해서는 4장에서 추가로 설명
하겠습니다.

왼발

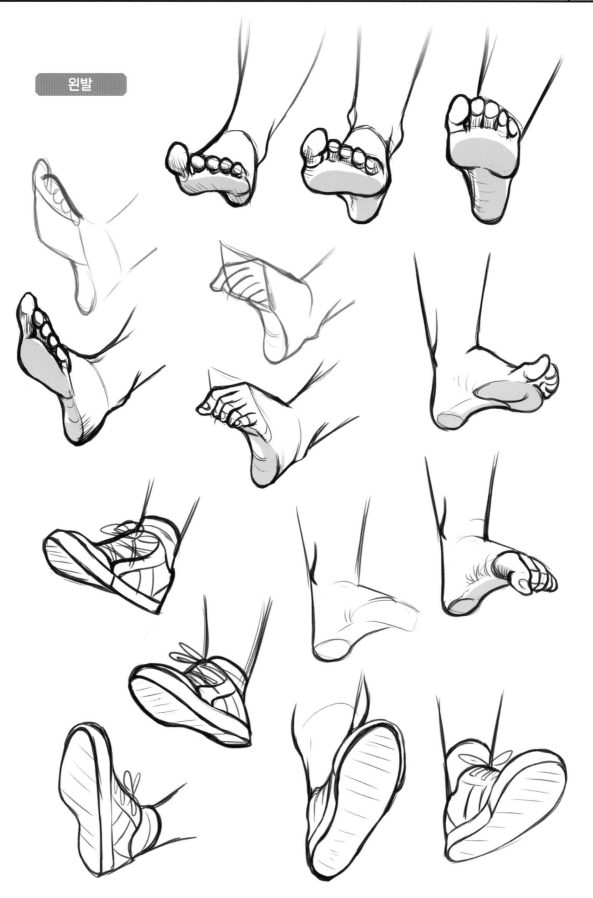

다리와 허리를 묘사하는 요령

뼈가
도드라지는
부분

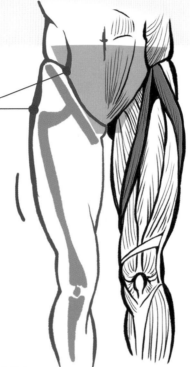

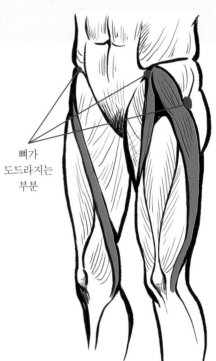

뼈가
도드라지는
부분

뼈는 피부 안쪽에 숨겨져 있지만, 움푹 패인 홈과 불룩 튀어나온 돌출로 나타나는 부분이 몇 군데 있습니다. 이 부분을 알고 있으면 다른 각도를 그릴 때 기준이 됩니다.

기울어져 있다

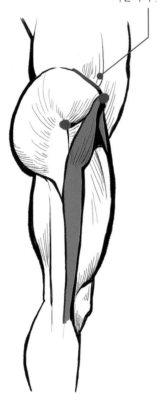

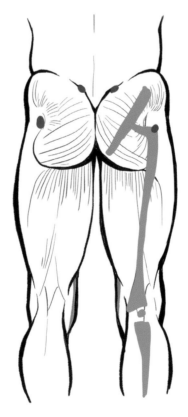

다리뼈의 주요 부분은 밖으로 잘 드러나지 않지만, 빨간색 점 부분은 겉으로 드러납니다.

다리와 허리는 근육과 뼈로 이어져 있습니다. 뼈가 도드라지는,
겉에서 봐도 잘 알 수 있는 부위가 있는 것에 주의하세요.
「뼈의 돌출을 알 수 있는 부분은 어디인지」주의하면,
어떤 각도에서 본 허리라도 형태를 알기 쉽게 그릴 수 있습니다.

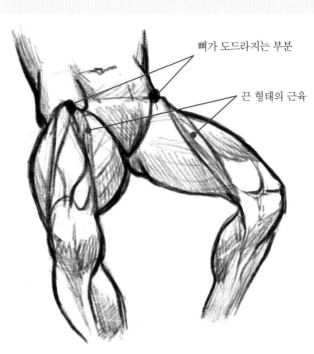

뼈가 도드라지는 부분

끈 형태의 근육

뼈뿐만 아니라 끈 형태의 근육도
다리의 형태를 좌우합니다. 사람
의 다리를 잘 관찰하고 겉으로
드러나는 근육의 디테일을 확인
해 보세요.

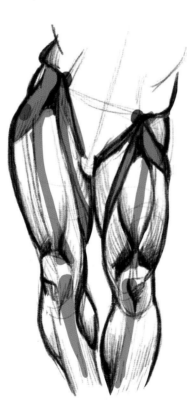
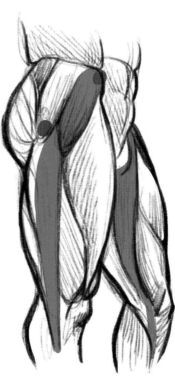

다리와 허리를 묘사하는 요령

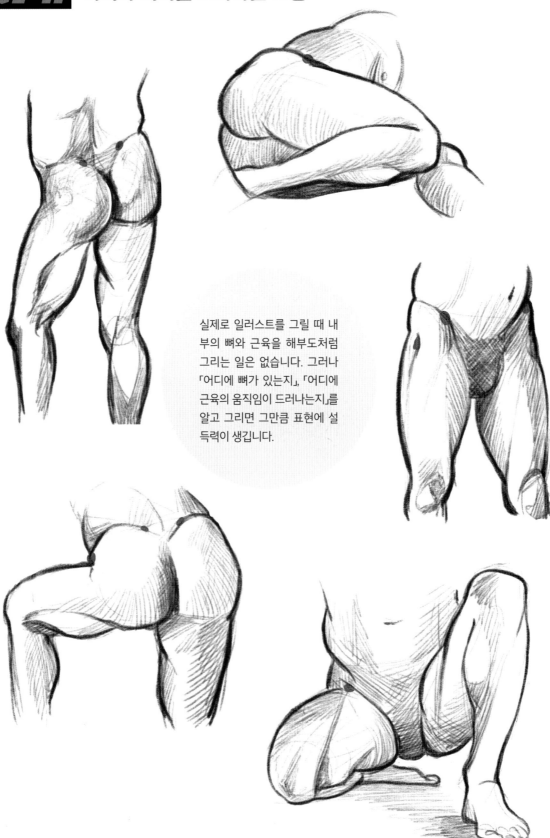

실제로 일러스트를 그릴 때 내부의 뼈와 근육을 해부도처럼 그리는 일은 없습니다. 그러나 「어디에 뼈가 있는지」, 「어디에 근육의 움직임이 드러나는지」를 알고 그리면 그만큼 표현에 설득력이 생깁니다.

몸 그리기

비율을 파악하고 상반신 그리기

인물을 균형 있게 그리려면 인체 비율을 아는 것이 중요합니다.
머리의 크기를 기준으로 「머리 몇 개의 위치에 어떤 부위가 있는지」를 생각
하면서 그립니다.

■ 각 부위의 비율

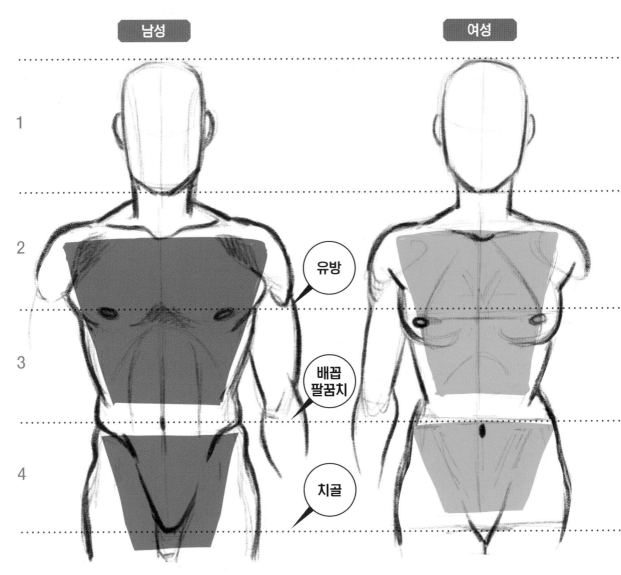

남성

여성

유방

배꼽
팔꿈치

치골

1
2
3
4

8등신(신장이 머리 8개분) 남성은 머리 두 개 위
치에 유방, 세 개 위치에 배꼽과 팔꿈치, 네 개 위
치에 치골이 있습니다. 실제로는 개인차가 있지
만, 일러스트를 그릴 때는 이 비율을 기준으로 잡
으면 편리합니다.

여성은 유방, 배꼽, 치골이 남성보다 조금 낮은 곳
에 있습니다. 남성에 비해 어깨와 가슴이 좁고 허
리폭이 넓습니다.

■ 각 부위의 기울기

인물을 옆에서 본 모습. 인체는 기둥처럼
곧게 서 있는 것이 아니라 흉곽(가슴뼈에
둘러싸인 부분)과 골반, 목이 기울어져
있습니다.

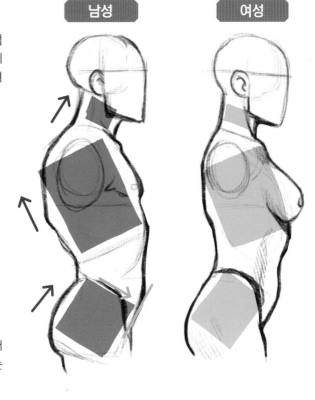

남성 여성

반측면과 뒷모습. 흉곽과 골반을 기울어
진 판으로 형태를 잡고, 똑바른 기둥과는
다른 인체의 형태를 확인해 보세요.

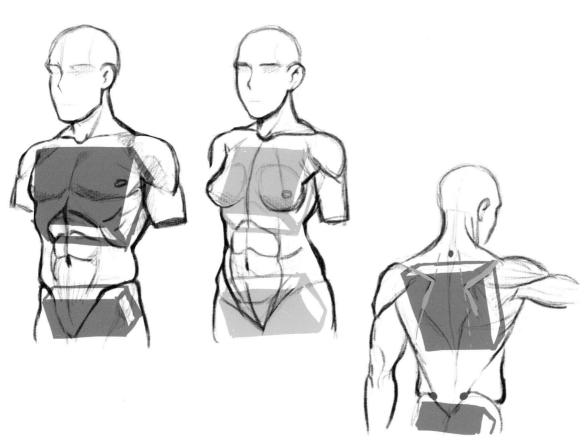

가슴과 함께 움직이는 어깨 부분 묘사

어깨는 가슴과 함께 움직이며, 팔의 움직임과 포즈에 따라서 형태가 달라집니다. 팔이 움직이는데 어깨에 변화가 없으면 마치 인형이 움직이는 것처럼 어색하게 느껴집니다. 포즈에 따른 변화를 차례로 살펴보겠습니다.

■ 움직임에 따른 어깨의 변화

팔을 움직이면 어깨와 가슴의 근육도 함께 움직입니다. 이런 근육들은 같이 세트로 알아두면 좋습니다.

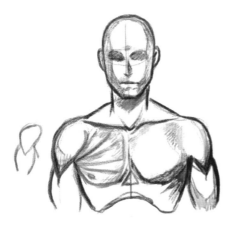
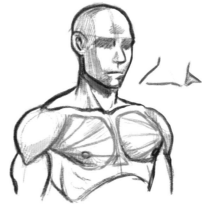
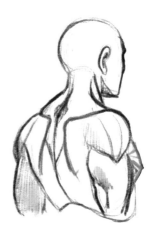

팔을 내린 움직임이 없는 상태.

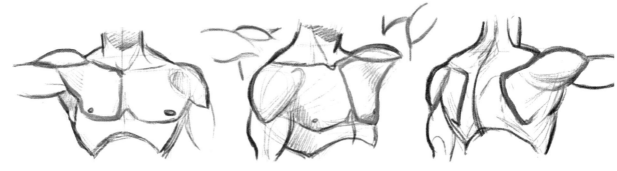

팔을 올린 상태. 어깨와 가슴 근육의 형태가 변했습니다.
등은 어깨와 견갑골의 변화를 잘 관찰해 보세요.

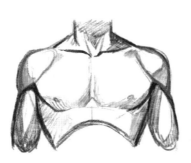
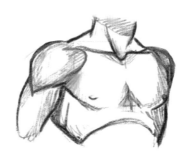
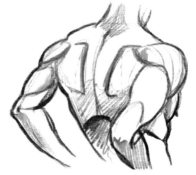

팔꿈치를 뒤로 당긴 상태. 어깨와 견갑골의 변화를 움직임이 없는
상태와 비교해 보세요.

■ 옆에서 본 어깨 묘사

어깨는 위아래뿐 아니라 앞뒤로도 움직입니다. 팔을 앞으로 움직이면 어깨 근육도 함께 움직입니다. 아래의 그림을 비교해 보세요. 앞으로 팔짱을 낀 포즈에서는 어깨가 앞에, 팔꿈치를 당긴 포즈에서는 어깨가 뒤에 있습니다. 팔을 앞뒤로 움직이는 포즈에서는 팔·어깨의 형태와 위치에 주의하세요.

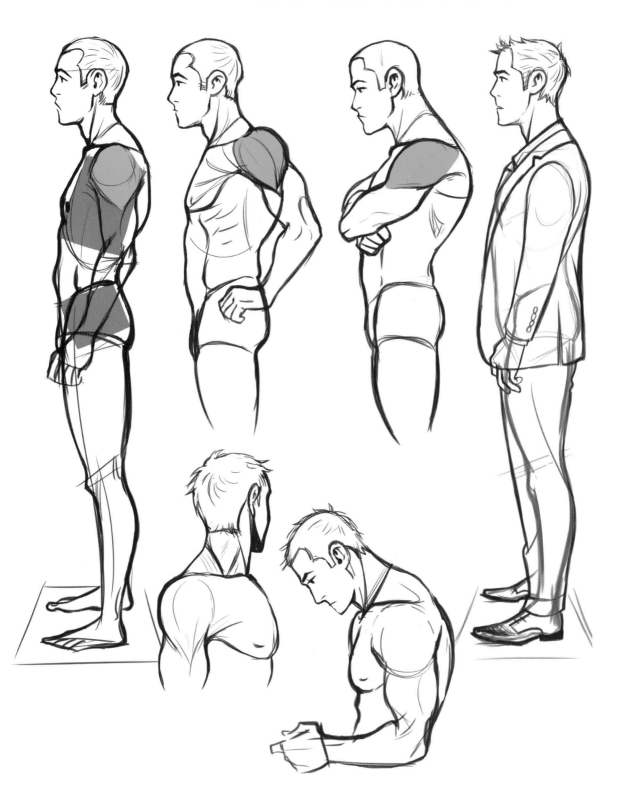

■ 다양한 목 표현

정면에서 본 목을 간략화시켜 표현할 때에는 세로 방향 선이 외곽선 안쪽으로 약간 들어가도록 그립니다. 뒤에서 본 목은 반대로 어깨쪽 선을 안쪽으로 약간 들어가도록 그립니다.

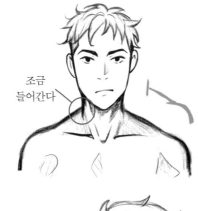

조금 들어간다

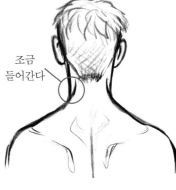

조금 들어간다

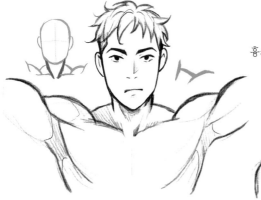

팔을 움직이면 목 근육의 형태도 미세하게 변합니다. 팔을 올리면 「압축」됩니다.

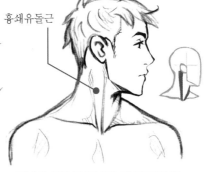

흉쇄유돌근

머리를 좌우로 돌리면 목 근육(흉쇄유돌근)이 도드라집니다.

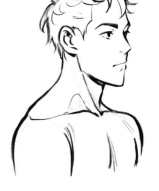

턱을 위아래로 움직이거나 고개를 숙이는 동작을 할 때 등, 목을 움직일 때 목과 어깨 라인에 어떤 변화가 생기는지 잘 관찰해 보세요.

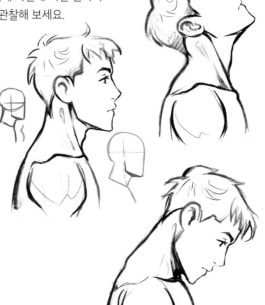

■ 긴장한 어깨·편안한 어깨

어깨는 감정의 변화가 나타나는 부위이기도 합니다. 긴장하면 어깨는 약간 올라가고, 편안해지면 힘이 빠지고 아래로 내려갑니다.

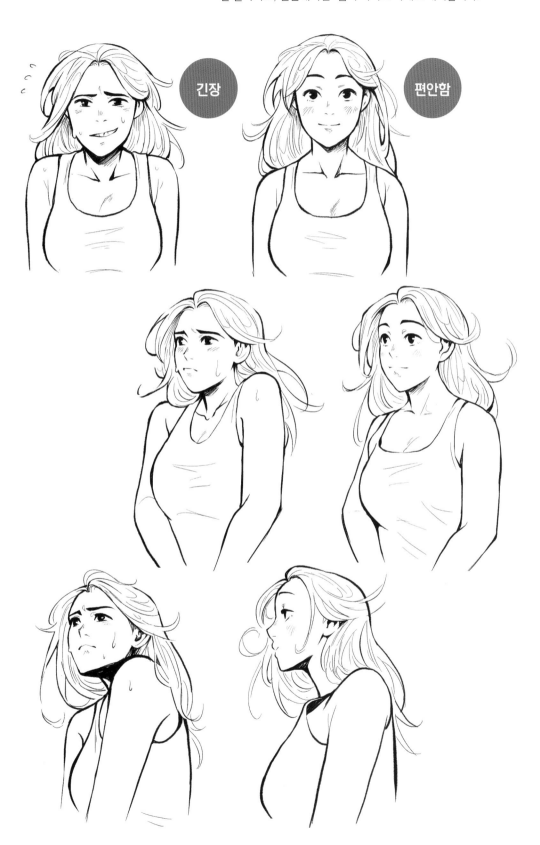

긴장

편안함

가슴 근육을 위화감 없이 그리려면

어색한 예. 가슴보다 배가 나온 것처럼 보이고, 목은 원기둥이 몸통에 박힌 것 같습니다.

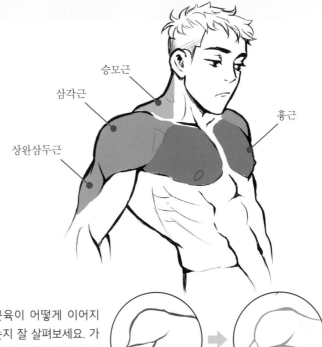

승모근
삼각근
상완삼두근
흉근

근육이 어떻게 이어지는지 잘 살펴보세요. 가슴에는 흉근이라는 근육이 있고, 어깨 근육(삼각근)과 이어져 있어서 함께 움직입니다. 목에는 승모근이라는 근육이 있으니 이것도 잊지 말고 그립시다.

가슴·목·어깨를 구성하는 선들을, 각 근육에 맞춰 흐름을 정리하면 더 자연스럽게 느껴집니다.

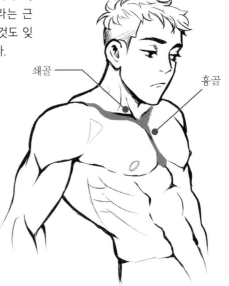

쇄골
흉골

가슴 한복판에는 흉골이 있고, 가슴과 목 사이에는 쇄골이 있습니다. 농담을 표현할 때에 주의할 부분입니다.

가슴은 남성의 늠름함을 표현하는 중요한 부위이지만,
근육 묘사가 힘들어 고민하는 사람도 많습니다.
어깨·목 근육과 세트로 기억하는 것이 요령입니다.

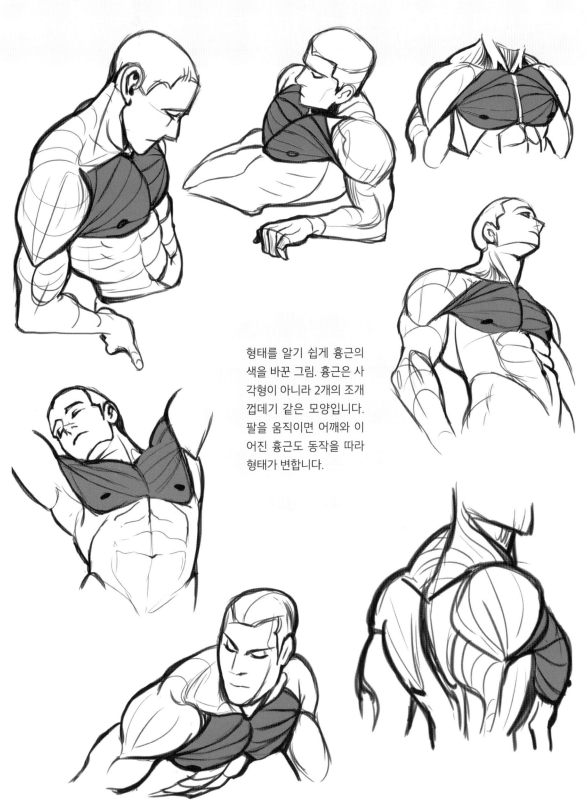

형태를 알기 쉽게 흉근의
색을 바꾼 그림. 흉근은 사
각형이 아니라 2개의 조개
껍데기 같은 모양입니다.
팔을 움직이면 어깨와 이
어진 흉근도 동작을 따라
형태가 변합니다.

03-03 가슴 근육을 위화감 없이 그리려면

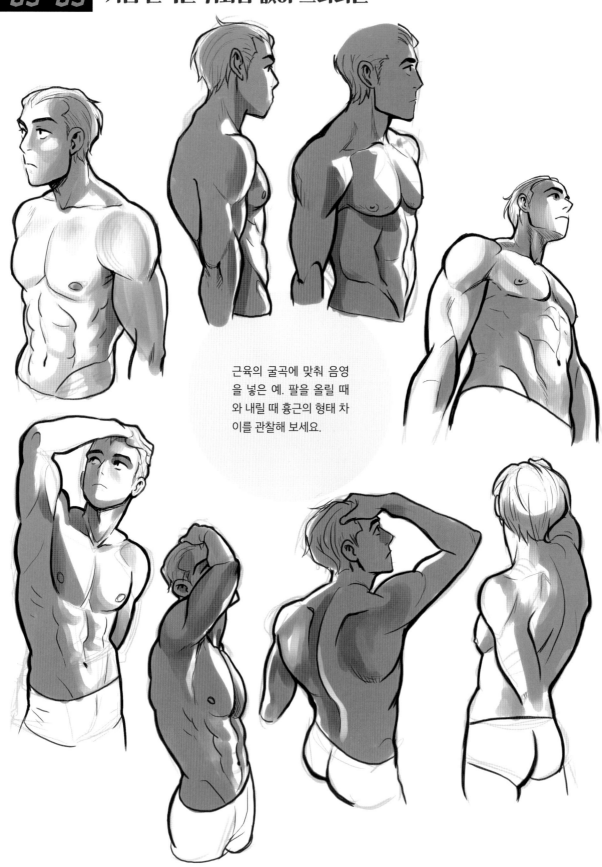

근육의 굴곡에 맞춰 음영을 넣은 예. 팔을 올릴 때와 내릴 때 흉근의 형태 차이를 관찰해 보세요.

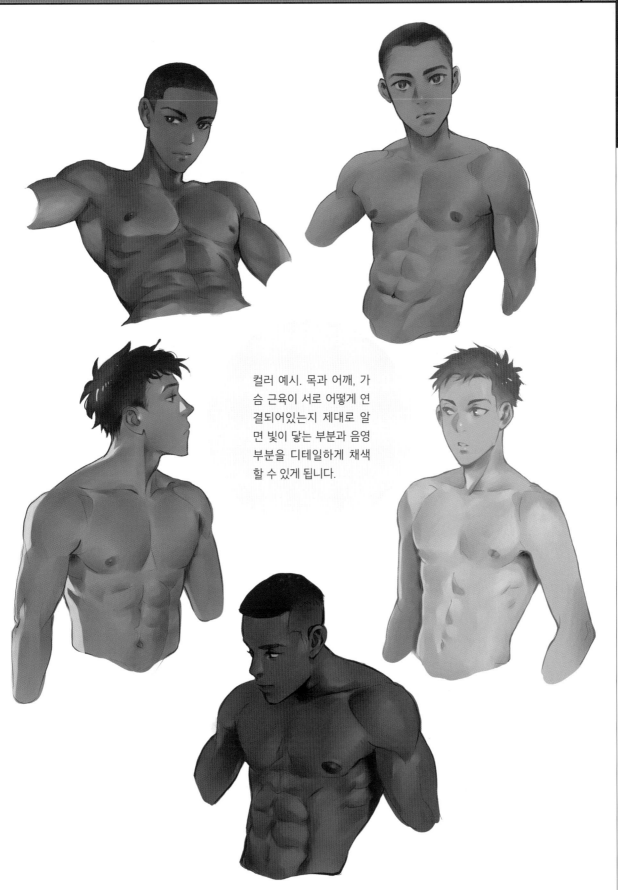

컬러 예시. 목과 어깨, 가
슴 근육이 서로 어떻게 연
결되어있는지 제대로 알
면 빛이 닿는 부분과 음영
부분을 디테일하게 채색
할 수 있게 됩니다.

좌우대칭과 콘트라포스토

인물의 포즈를 잡을 때, 좌우대칭인지 비대칭인지에 따라
인상이 크게 달라집니다. 한쪽 다리로 체중을 지탱하는 콘트라포스토는 인체
의 아름다움과 약동감을 효과적으로 표현 가능합니다.

■ 좌우대칭

좌우대칭으로 선 포즈는 당당한 인상을
주며 안정감이 있습니다.

■ 콘트라포스토

비대칭임에도 불구하고 조화를 잃지 않는 시각 표현과 포
즈를 콘트라포스토라고 부릅니다. 그림의 세계에서는 인
체를 아름답게 표현하는 중요한 요소로 간주합니다.

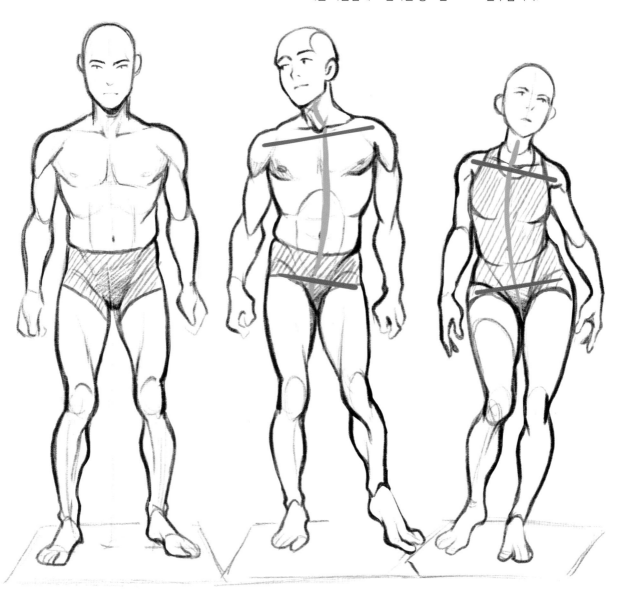

■ 좌우대칭으로 다리 그리는 요령

미리 지면을 그려두고 접지면을 의식하면 안정감을 표현할 수 있습니다.

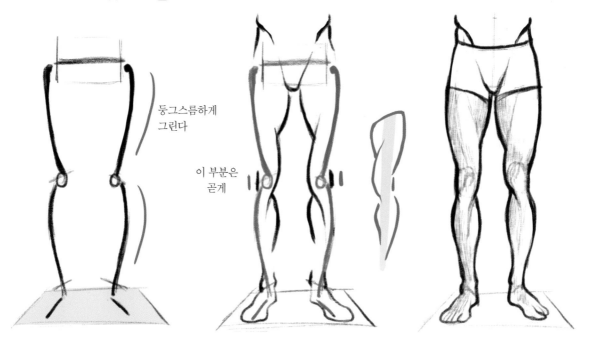

둥그스름하게 그린다

이 부분은 곧게

■ 콘트라포스토 포즈를 그리는 요령

좌우 어깨를 잇는 선, 좌우 허리를 잇는 선을 서로 다른 방향으로 기울인 형태를 잡으면 콘트라포스토 포즈를 그릴 수 있습니다.

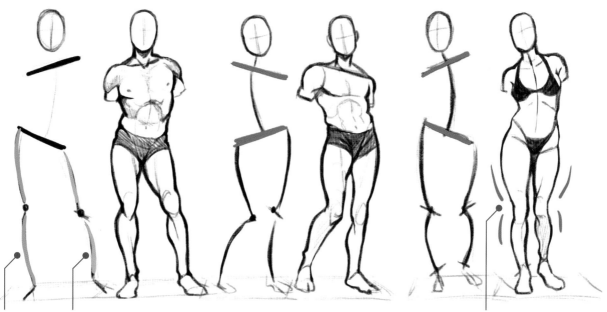

체중이 실린 다리

체중이 실리지 않은 다리 (보통 구부린다)

무릎 부분을 안쪽으로 휘어지게 표현하면 여성 신체의 특성이 보다 잘 반영된 그림이 됩니다.

남녀 체형 비교

옷을 입은 일러스트를 그릴 때에도
남녀의 체형 차이를 알아 두면 도움이 됩니다.
일반적인 남성의 몸과 여성의 몸을 비교해 보겠습니다.

■ **표준 앵글** 일반적으로 여성의 가슴이 약간 앞으로 더 크게 기울어지는 것
에 주의하세요.

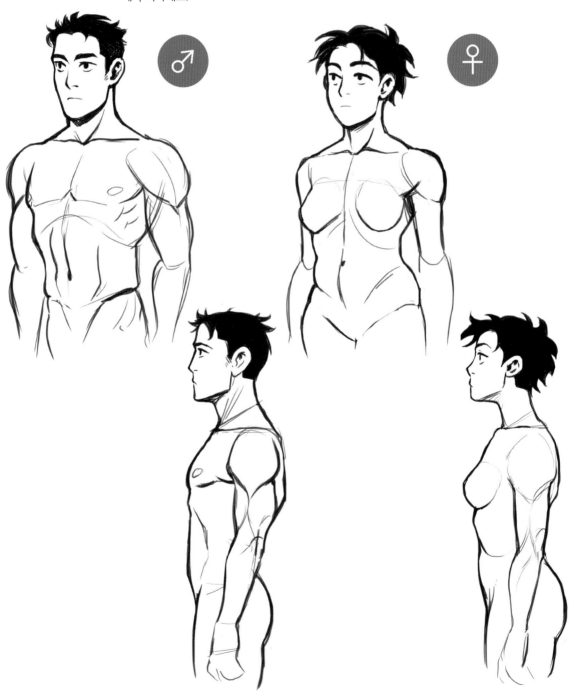

■ **로 앵글** 낮은 위치에서 보면 여성의 허리는 더 크게 보이고, 유방은 쇄골
쪽으로 솟아있는 것처럼 보입니다.

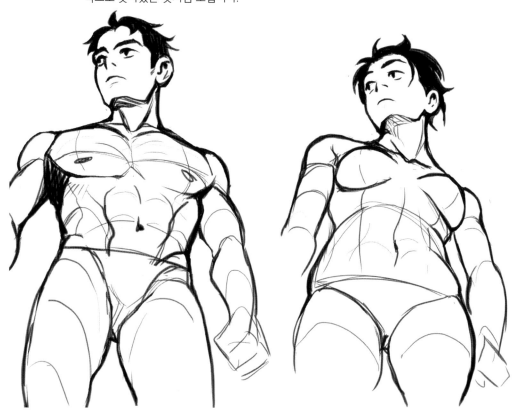

■ **하이 앵글** 높은 위치에서 보면 여성의 허리는 배에 가려집니다.

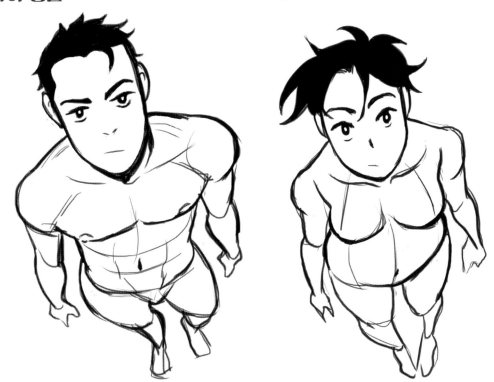

남성의 허리·엉덩이는 팬티로 형태를 잡는다

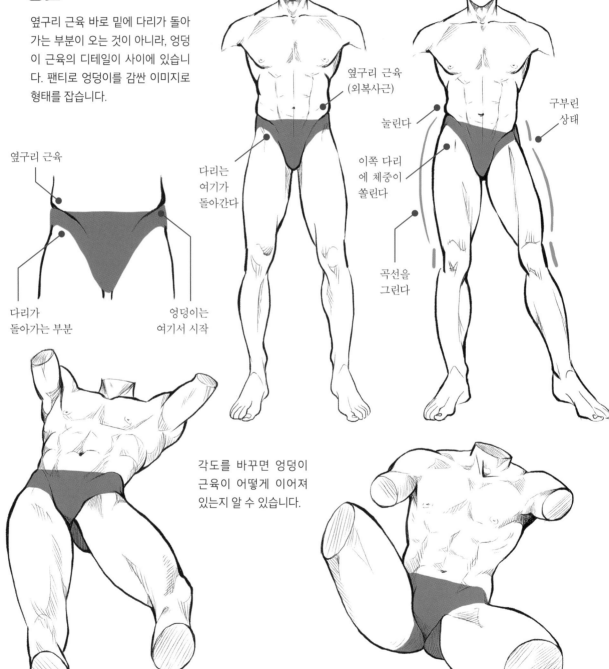

■ 정면

옆구리 근육 바로 밑에 다리가 돌아 가는 부분이 오는 것이 아니라, 엉덩 이 근육의 디테일이 사이에 있습니 다. 팬티로 엉덩이를 감싼 이미지로 형태를 잡습니다.

옆구리 근육

다리가 돌아가는 부분

엉덩이는 여기서 시작

옆구리 근육 (외복사근)

눌린다

이쪽 다리 에 체중이 쏠린다

구부린 상태

곡선을 그린다

다리는 여기가 돌아간다

각도를 바꾸면 엉덩이 근육이 어떻게 이어져 있는지 알 수 있습니다.

허리·엉덩이는 주의 깊게 관찰해서 그리지 않으면
「엉덩이의 살이 없는 몸통에 다리가 바로 붙어 있는 느낌」이 되기 쉽습니다.
엉덩이의 살을 팬티처럼 색으로 구분하고
형태 잡는 법을 살펴보겠습니다.

■ 뒷면

엉덩이 근육은 한 덩어리가 아니
라 여러 개의 근육이 포개진 형태
입니다. 겉으로 드러난 형태를 만
드는 주요 근육은 중둔근과 대둔
근입니다.

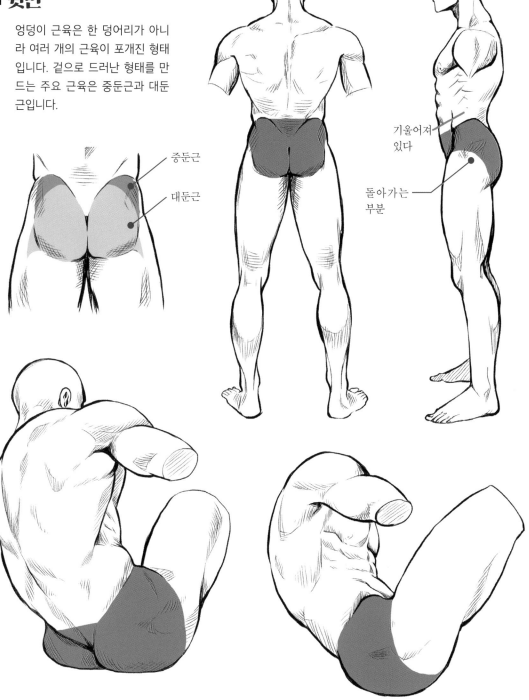

중둔근

대둔근

기울어져
있다

돌아가는
부분

03-06 남성의 허리·엉덩이는 팬티로 형태를 잡는다

■ 흔한 실패 예

엉덩이 근육을 깜빡하면 「몸통에 바로 다리가 붙어 있는 느낌」이 되고 맙니다. 팬티를 떠올리면서 엉덩이의 형태를 잡고 수정해 보세요.

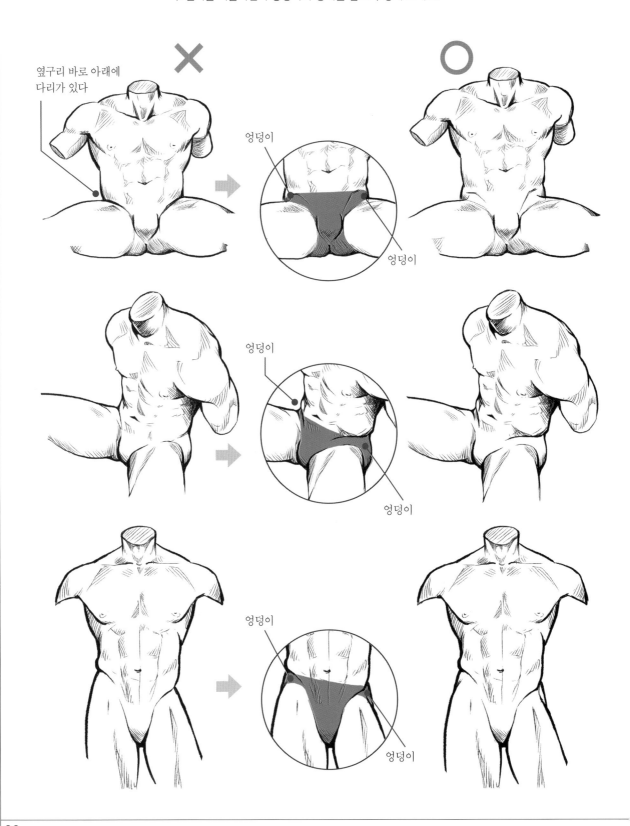

옆구리 바로 아래에 다리가 있다

엉덩이

엉덩이

엉덩이

엉덩이

엉덩이

엉덩이

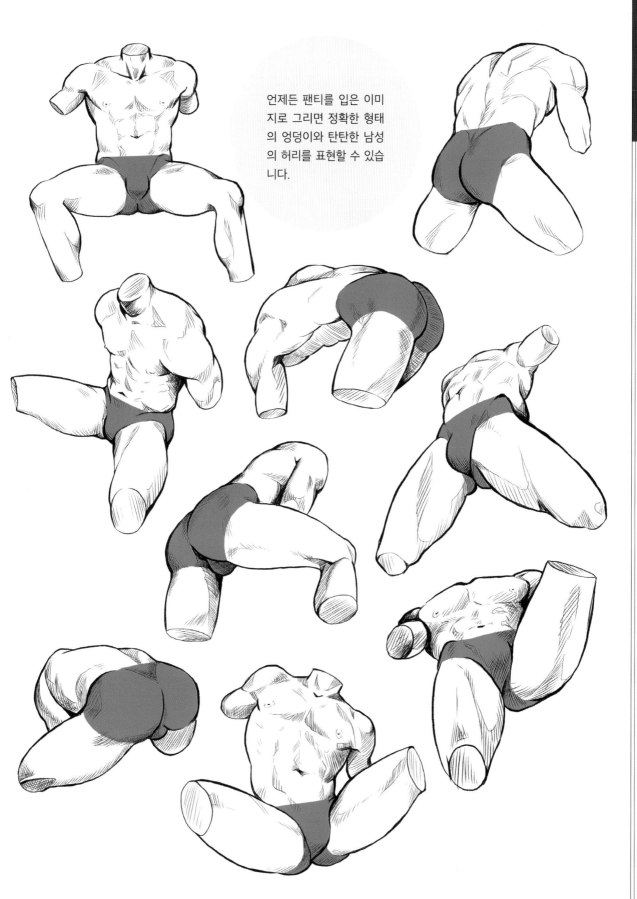

언제든 팬티를 입은 이미
지로 그리면 정확한 형태
의 엉덩이와 탄탄한 남성
의 허리를 표현할 수 있습
니다.

여성의 허리·엉덩이도 팬티를 참고한다

■ 정면·뒷면·옆면의 형태

골반의 형태는 남성과 다르지만, 「엉덩이가 있다는 것을 의식하고 그리는 것」이 중요하다는 점은 같습니다. 로라이즈 팬티 이미지를 참고해 형태를 잡습니다.

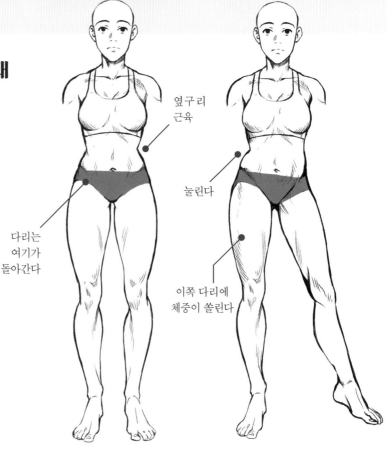

옆구리 근육

눌린다

다리는 여기가 돌아간다

이쪽 다리에 체중이 쏠린다

Point → 너무 튀어나오지 않게 한다!

일반적으로는 남성보다 골반이 넓지만, 엉덩이를 지나치게 옆으로 튀어나오게 그리면 어색해집니다. 너무 튀어나오지 않게 그립니다.

남성

너무 튀어나왔다 ✕ 골반의 형태를 알 수 없다

지나치게 옆으로 나오지 않도록 주의

○ 여기서 일단 층을 만든다

허벅지는 완만한 곡선을 그린다

지나치게 넓어지지 않도록 주의

다리 라인은 넓어진다

여성의 허리는 골반의 형태가 남성과 다릅니다.
이전 항목에서 소개한 남성의 팬티보다도 밑위가 짧은 이른바 「로라이즈」 팬티를
참고해 여성의 엉덩이는 어떤 형태인지를 파악해봅시다.

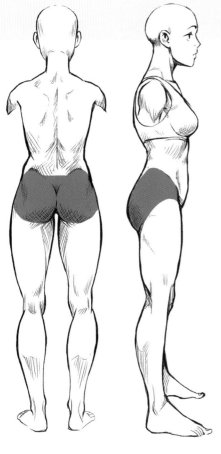

■ 앉았을 때의 변화

바닥에 앉으면 엉덩이 근육의 형태도 달라지지만, 극단적으로 납
작해지는 일은 없습니다. 허벅지와 엉덩이의 경계가 어디에 있는
지 파악하고, 탄력이 느껴질 정도로 적절히 변형된 엉덩이를 그려
보세요.

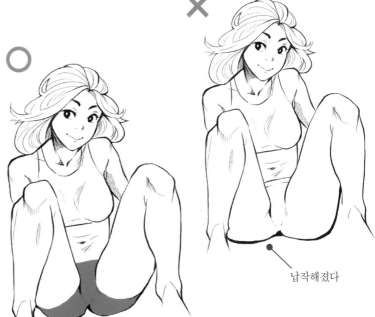

납작해졌다

엉덩이 근육을 팬티처럼
나타낸 예. 허벅지와 엉덩
이의 경계선을 쉽게 알 수
있습니다.

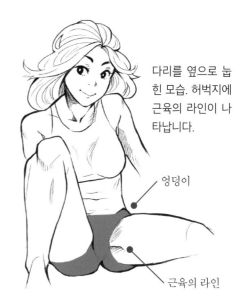

다리를 옆으로 눕
힌 모습. 허벅지에
근육의 라인이 나
타납니다.

엉덩이

근육의 라인

03-07 여성의 허리·엉덩이도 팬티를 참고한다

■ **다양한 각도** 허리를 팬티의 형태를 참고해서 다양한 각도로 그려보세요. 팬티의 이미지를 활용하면 엉덩이를 그리지 않는 문제를 방지할 수 있습니다. 「몸통에 다리가 바로 붙어 있는 느낌」이 되는 일이 없어집니다.

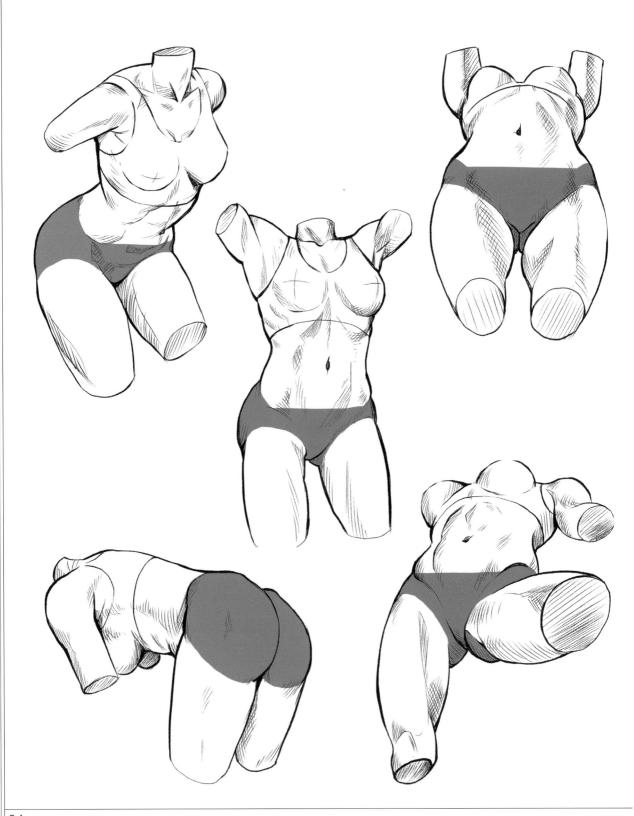

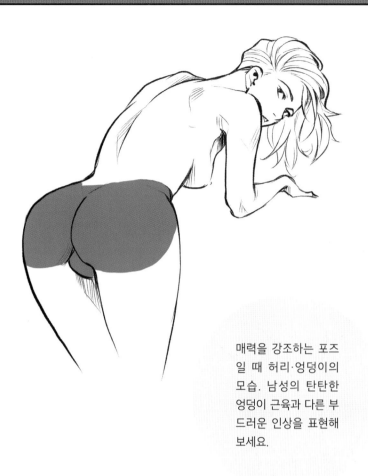

매력을 강조하는 포즈
일 때 허리·엉덩이의
모습. 남성의 탄탄한
엉덩이 근육과 다른 부
드러운 인상을 표현해
보세요.

양반다리를 그리는 요령

양반다리는 교차시킨 다리가 복잡해서 그리기 힘들어 하는 사람이 많습니다.
교차된 다리의 연결과 깊이를 잘 표현하려면
다리 연결 부위와 무릎의 위치를 파악하는 것이 중요합니다.

양반다리를 어색하지 않게 그리기 위한 핵심 포인트
는 다리 연결 부위와 무릎의 위치. 다리와 허리가 어
디에 붙어 있는지, 무릎은 어디에 위치하는지 잘 관찰
하고 그려보세요.

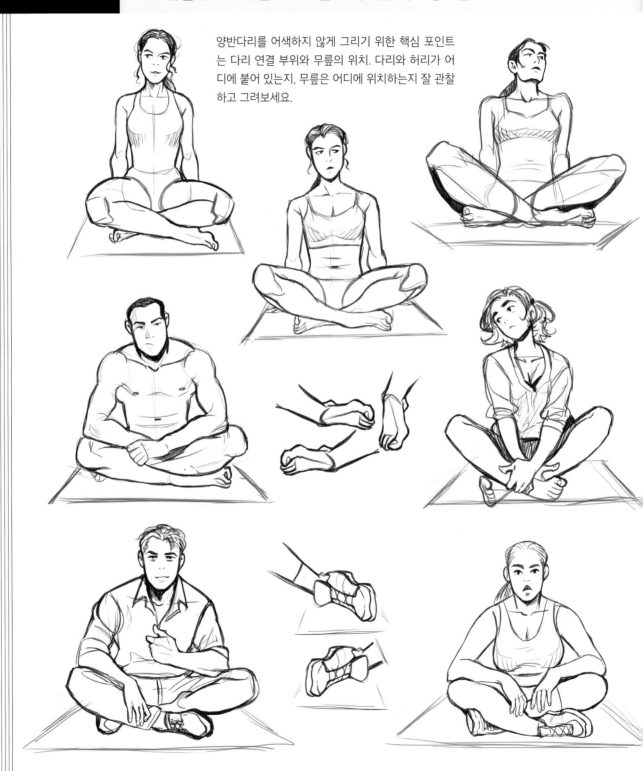

다른 각도에서 그린 예. 지면에 합판을 그리고 엉덩이
와 다리가 땅에 닿은 모습이 어색하지는 않은지 확인
해보는 것도 효과적인 방법입니다.

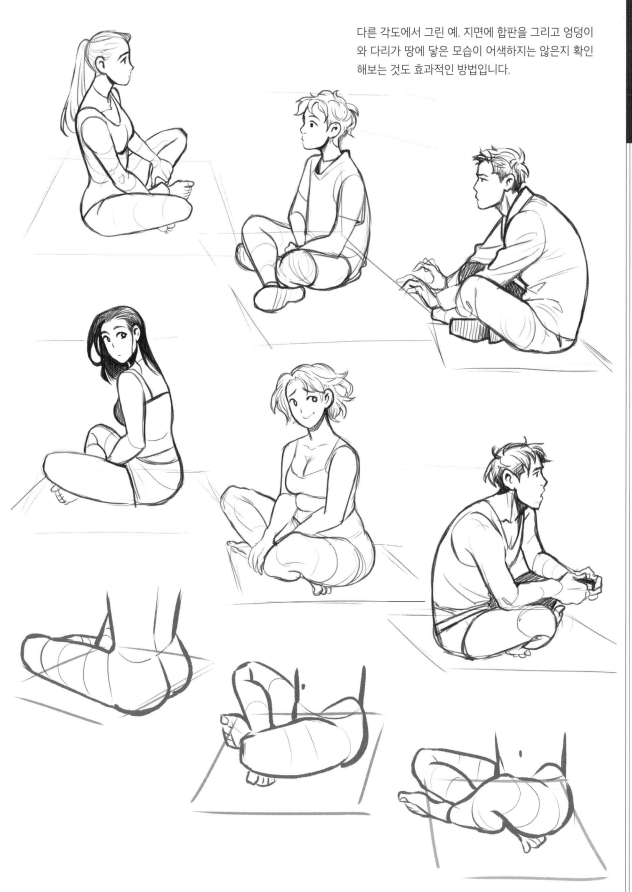

누운 것처럼 보이게 그리려면

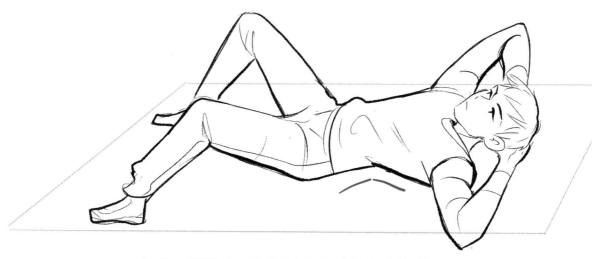

✕ 어색한 예. 드러누운 모습으로 보이지 않는 이유는 허리가 떠 있고 팔꿈치의 방향이 바닥과 맞지 않기 때문입니다.

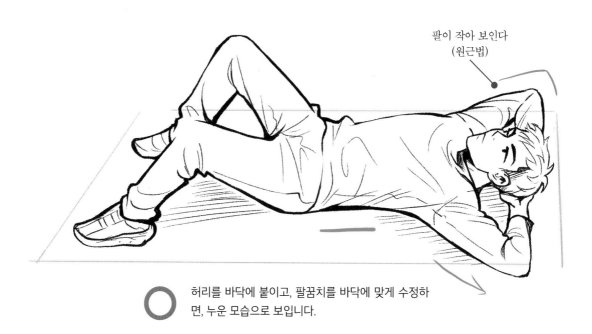

팔이 작아 보인다
(원근법)

○ 허리를 바닥에 붙이고, 팔꿈치를 바닥에 맞게 수정하면, 누운 모습으로 보입니다.

서 있는 모습을 그대로 눕혀서 그리면
누워있다기에는 어딘지 좀 이상한 그림이 되기 십상.
바닥에 몸이 닿았을 때 어떤 모습을 하게 되는지 잘 관찰하고 그립니다.

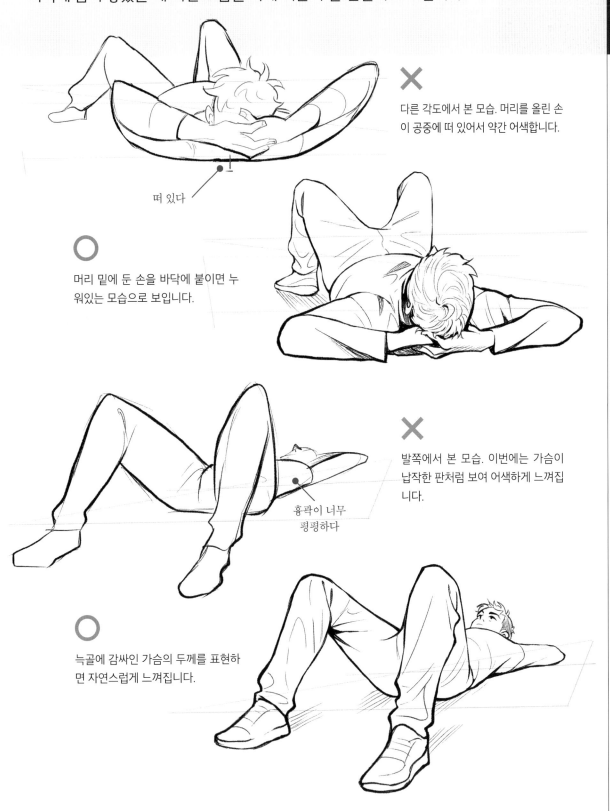

✕ 다른 각도에서 본 모습. 머리를 올린 손
이 공중에 떠 있어서 약간 어색합니다.

떠 있다

◯ 머리 밑에 둔 손을 바닥에 붙이면 누
워있는 모습으로 보입니다.

✕ 발쪽에서 본 모습. 이번에는 가슴이
납작한 판처럼 보여 어색하게 느껴집
니다.

흉곽이 너무
평평하다

◯ 늑골에 감싸인 가슴의 두께를 표현하
면 자연스럽게 느껴집니다.

하이 앵글을 배워 보자-
내려다본 남녀의 모습

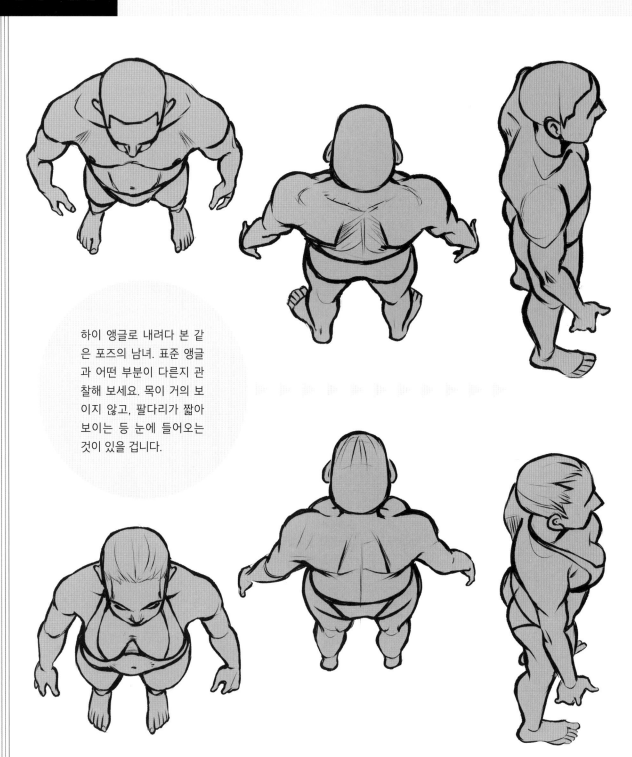

하이 앵글로 내려다 본 같은 포즈의 남녀. 표준 앵글과 어떤 부분이 다른지 관찰해 보세요. 목이 거의 보이지 않고, 팔다리가 짧아 보이는 등 눈에 들어오는 것이 있을 겁니다.

하이 앵글은 일상에서 볼 기회가 적어서
그리기 어렵다고 느끼는 사람도 그만큼 많을 것입니다.
지금부터 소개할 몇 가지 TIPS을 참고해,
조금씩 요령을 잡아보세요.

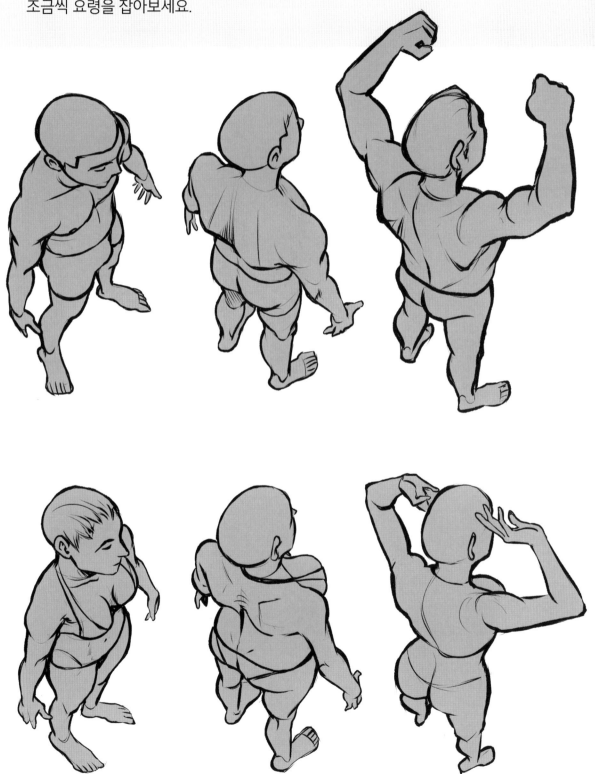

하이 앵글로 본 목과 어깨

표준 앵글로 본 모습은 목이 짧아 보이거나 어깨가 둥그스름해 보이는 내려다 본 모습과 큰 차이가 있습니다. 잘못 그리기 쉬운 포인트는 어디가 어디인지, 어느 부분을 수정하면 하이 앵글처럼 보이는지 살펴보겠습니다.

■ 하이 앵글 표현의 포인트

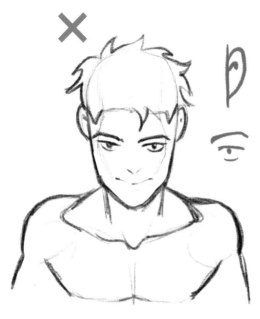

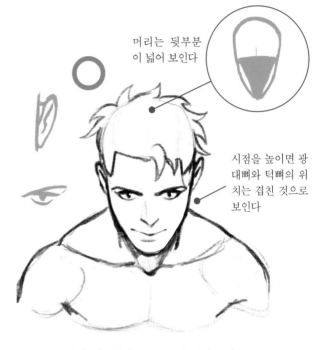

머리는 뒷부분 이 넓어 보인다

시점을 높이면 광 대뼈와 턱뼈의 위 치는 겹친 것으로 보인다

어색한 예. 귀와 눈의 형태가 하이 앵 글의 그것이 아니며, 목·어깨 주위에 과제가 많아 보입니다.

하이 앵글에서는 후두부가 넓어 보이 고, 눈과 눈썹이 가깝습니다. 목·어깨 주위의 근육이 팔(八) 자에 가까워지 고 어깨가 둥그스름해 보입니다.

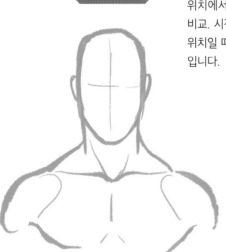

표준

표준 앵글과 상당히 높은 위치에서 본 하이 앵글의 비교. 시점이 대단히 높은 위치일 때 어깨 뒤쪽이 보 입니다.

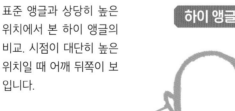

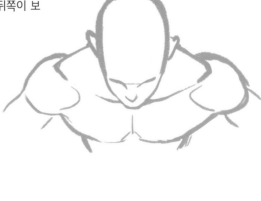

하이 앵글

■ 다른 앵글과 비교

목의 모습은 보는 각도와 시점에 따라서 달라집니다.
다른 앵글과 비교해 보세요.

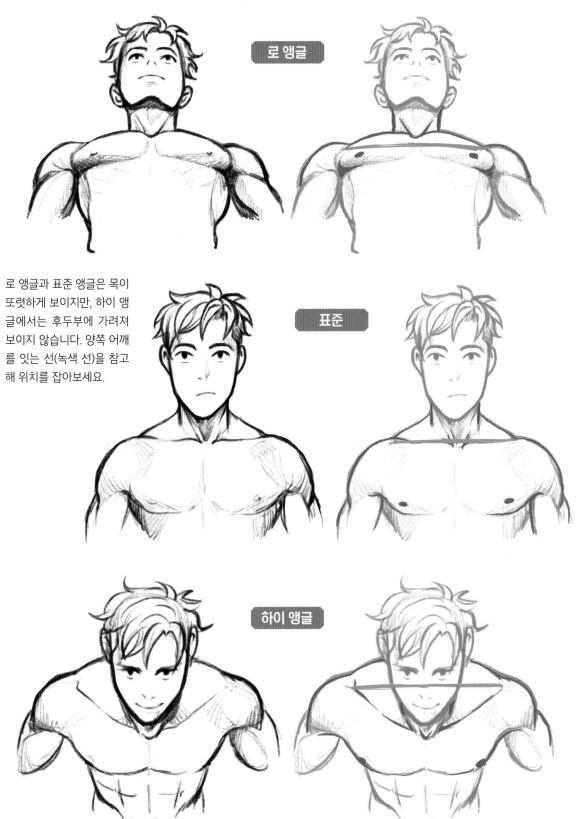

로 앵글

로 앵글과 표준 앵글은 목이
또렷하게 보이지만, 하이 앵
글에서는 후두부에 가려져
보이지 않습니다. 양쪽 어깨
를 잇는 선(녹색 선)을 참고
해 위치를 잡아보세요.

표준

하이 앵글

하이 앵글로 본 서 있는 포즈를 그린다

■ 하이 앵글에 작용하는 원근 효과

하이 앵글에서는 서 있는 인물의 머리와 어깨가 커 보이고, 하반신은 원근 효과로 짧아 보입니다. 배와 허벅지를 잘 관찰해 보세요.

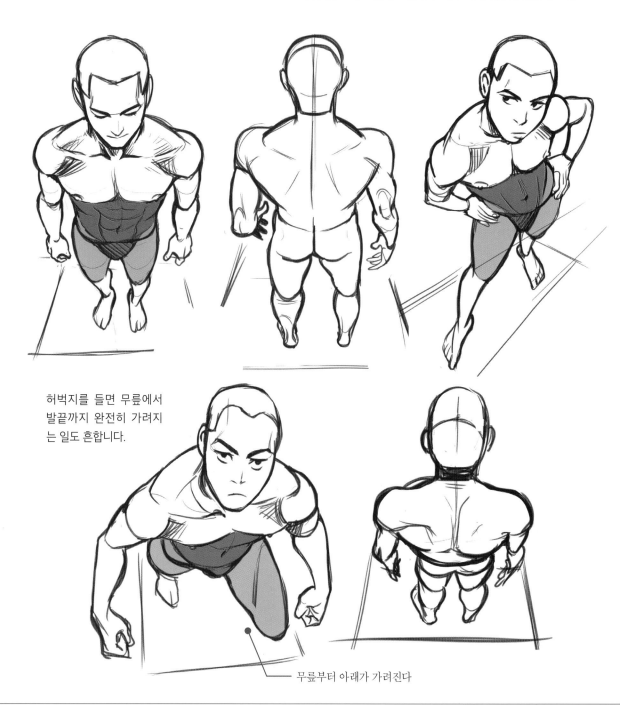

허벅지를 들면 무릎에서 발끝까지 완전히 가려지는 일도 흔합니다.

무릎부터 아래가 가려진다

서 있는 인물을 하이 앵글로 보면 가까운 쪽(머리)은 크게 보이고, 먼 쪽(발)은 작게 보이는 「원근 효과」의 영향을 받습니다.
이것을 자연스럽게 그리려면 각 부위가 어떤 식으로 겹치는지 아는 것이 중요합니다.

■ 하이 앵글답게 묘사하려면

서 있는 포즈 뒷모습. 사람이 서 있을 때 모습은 기둥처럼 곧게 솟은 직선이 아닙니다. 목, 흉곽, 골반이 서로 다른 각도로 기울어져 있다는 점을 잊지 말도록 합시다(P75 참조).

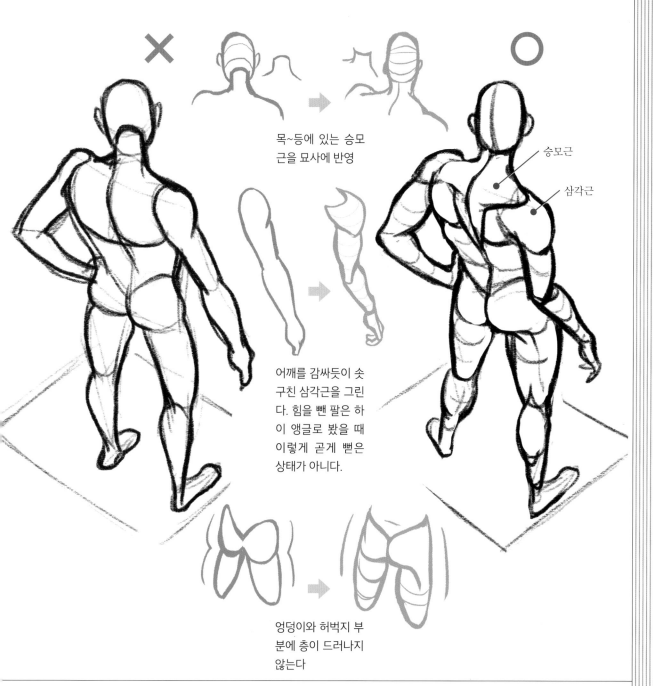

목~등에 있는 승모근을 묘사에 반영

승모근

삼각근

어깨를 감싸듯이 솟구친 삼각근을 그린다. 힘을 뺀 팔은 하이 앵글로 봤을 때 이렇게 곧게 뻗은 상태가 아니다.

엉덩이와 허벅지 부분에 층이 드러나지 않는다

03-12 하이 앵글로 본 서 있는 포즈를 그린다

앞으로 숙인 포즈. 두 다리를 쫙 편 채로 상체를 숙이면 어색하므로, 자연스러운 인상이 되도록 한쪽 혹은 양쪽 다리를 구부립니다.

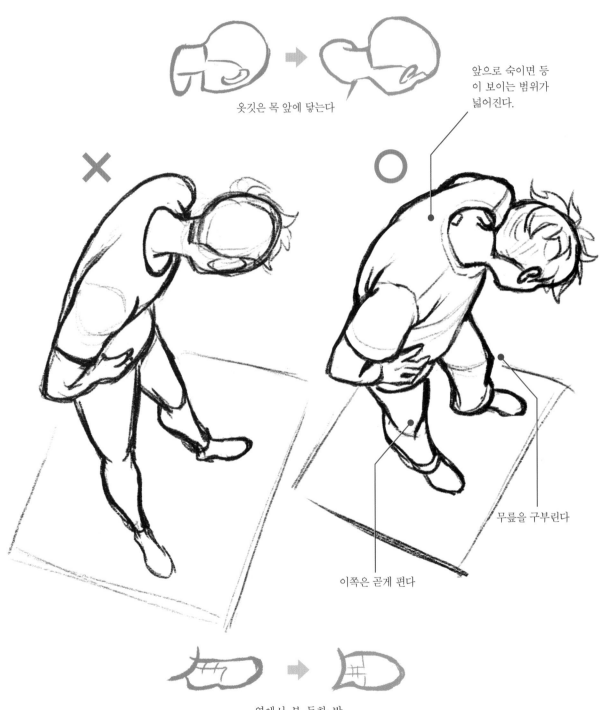

옷깃은 목 앞에 닿는다

앞으로 숙이면 등이 보이는 범위가 넓어진다.

무릎을 구부린다

이쪽은 곧게 편다

옆에서 본 듯한 발을 수정한다.

위로 손을 뻗은 포즈. 원근 효과로 앞쪽의 손은 커 보이고,
팔은 두껍게 보입니다.

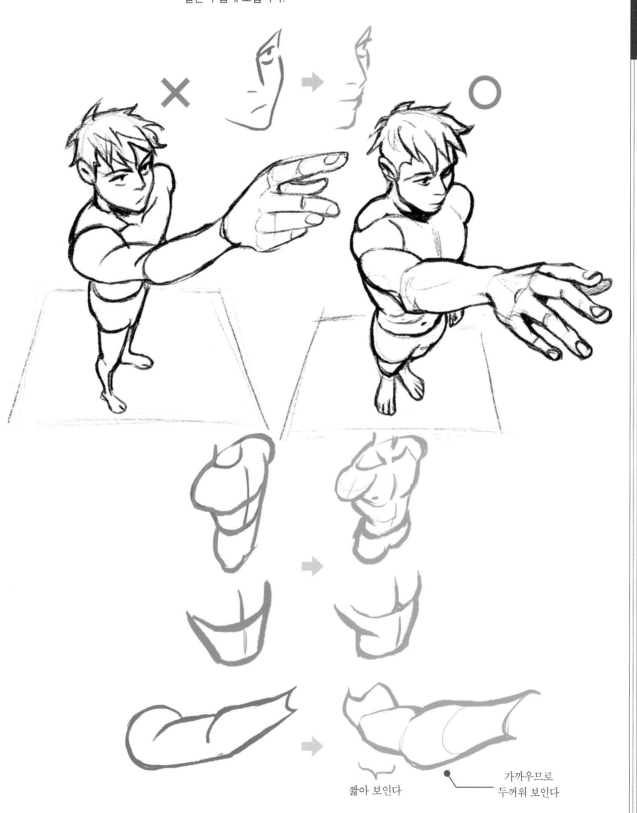

짧아 보인다

가까우므로
두꺼워 보인다

하이 앵글 앉은 포즈를 자연스럽게 표현하는 요령

■ 의자에 앉는다

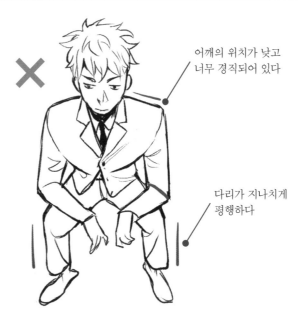

✕

어색하게 느껴지는 예. 블록을 쌓아올린 듯한 경직된 느낌이 있습니다. 인물이 편안하게 의자에 앉았을 때, 어깨나 팔다리가 어떻게 되는지 잘 관찰하고 수정해 보세요.

어깨의 위치가 낮고 너무 경직되어 있다

다리가 지나치게 평행하다

수정을 더한 예. 자연스럽게 앉은 인물의 어깨는 그다지 펴지지 않습니다. 팔꿈치도 지나치게 돌출되지 않고 완만한 곡선을 그립니다. 원근감을 잡기 힘들 때는 주위에 하이 앵글로 본 상자(투시선)를 그려보면 편합니다.

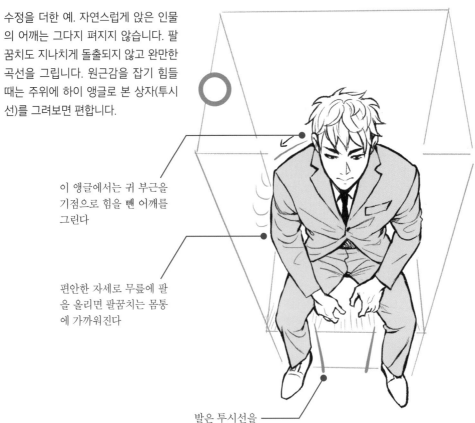

○

이 앵글에서는 귀 부근을 기점으로 힘을 뺀 어깨를 그린다

편안한 자세로 무릎에 팔을 올리면 팔꿈치는 몸통에 가까워진다

발은 투시선을 기준으로 그린다

의자에 앉거나 바닥에 앉은 포즈는
서 있는 포즈보다 어렵게 느껴집니다. 하이 앵글은 어떤 부분에 주의해서 그리면 좋은지,
포인트를 기억해 두세요.

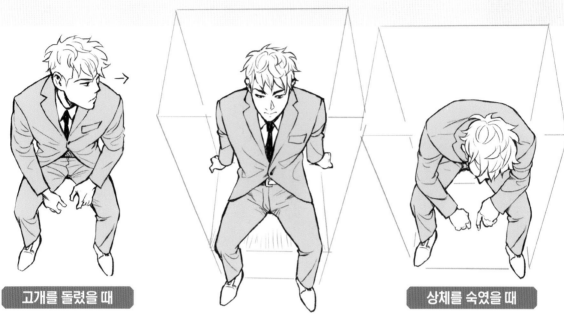

고개를 돌렸을 때

뒤로 손을 짚고 기대고 있을 때

상체를 숙였을 때

■ 무릎 꿇기

수정을 더한 예. 「내려다본 느낌」
이 생겼습니다.

영 하이 앵글 같다
는 생각이 들지 않
는 예. 턱과 어깨,
발이 문제인 듯합
니다.

이 각도에서는 턱
밑이 보이지 않는다

원근감을 표현
하려고 어깨를
움츠렸다

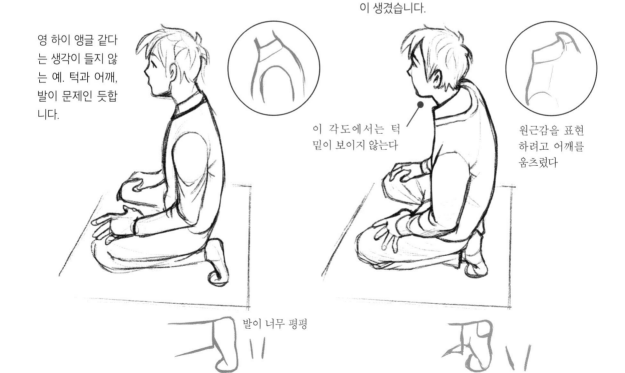

발이 너무 평평

로 앵글을 그리자-
올려다본 모습을 표현하는 방법

■ **로 앵글로 본서 있는 모습**

여기에서는 조금 특별한 암기법을 소개합니다. 가슴이 「화난 얼굴」이 되는 로 앵글은 없습니다. 「친밀한 얼굴」이 되도록 수정해 보세요. 어깨 라인도 내려가게 그립니다.

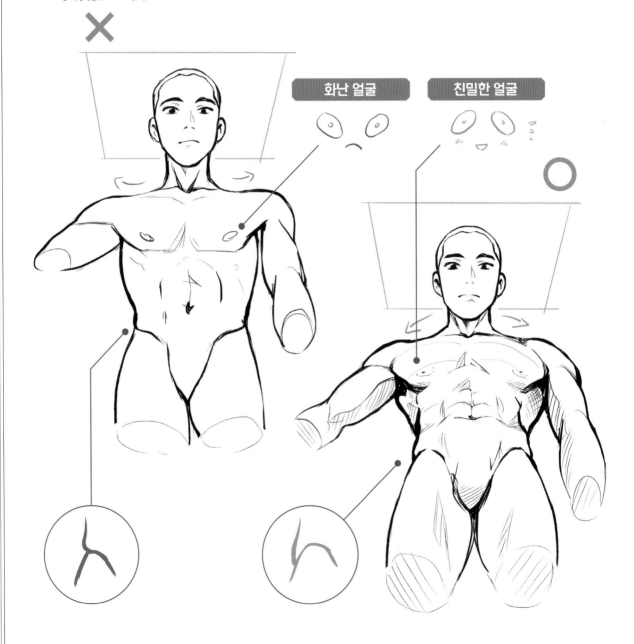

화난 얼굴

친밀한 얼굴

내려다본 앵글 다음은
올려다본 「로 앵글」에 대해서 살펴보겠습니다.
그려 보고 「좀처럼 올려다보는 느낌이 안 생긴다!!」하고 느껴지면
지금 소개하는 몇 가지 포인트가 유용합니다.

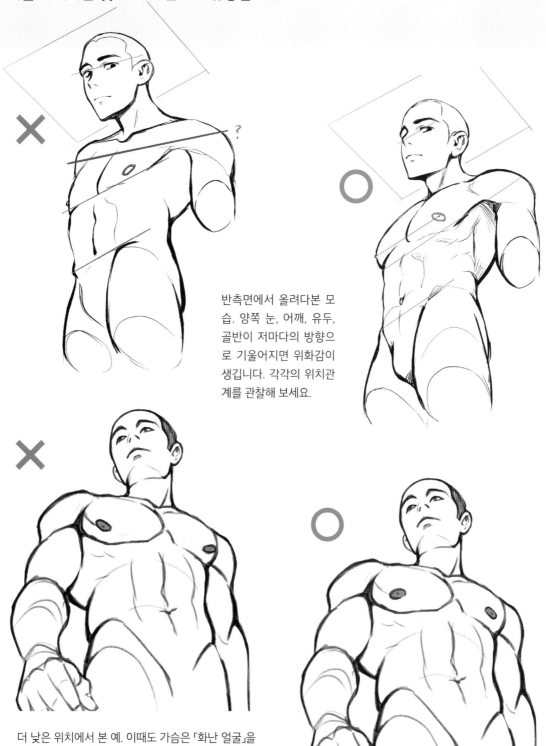

반측면에서 올려다본 모습. 양쪽 눈, 어깨, 유두, 골반이 저마다의 방향으로 기울어지면 위화감이 생깁니다. 각각의 위치관계를 관찰해 보세요.

더 낮은 위치에서 본 예. 이때도 가슴은 「화난 얼굴」을 하지 않습니다. 어디까지나 「친밀한 얼굴」인 점을 잊지 마세요.

■ 로 앵글로 본 팔짱낀 모습

팔짱을 낀 포즈를 올려다본 모습. 원근 효과로 상완이 짧아 보입니다. 옷을 입은 상태와 함께 관찰해 보세요.

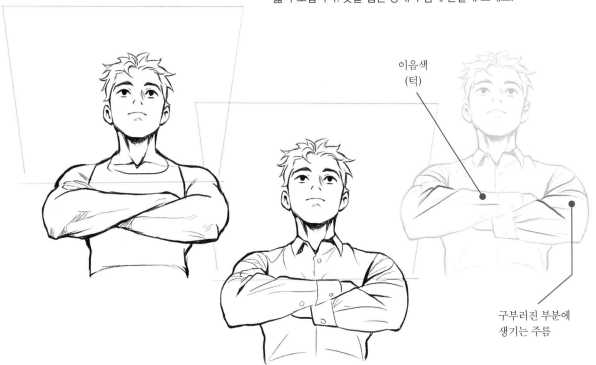

이음색
(턱)

구부러진 부분에
생기는 주름

반측면에서 본 모습. 가슴은 팔에 가려져 보이지 않지만, 앞 페이지를 참고해 양쪽 어깨를 잇는 선과 유두를 잇는 선이 따로 놀지 않게 그립니다.

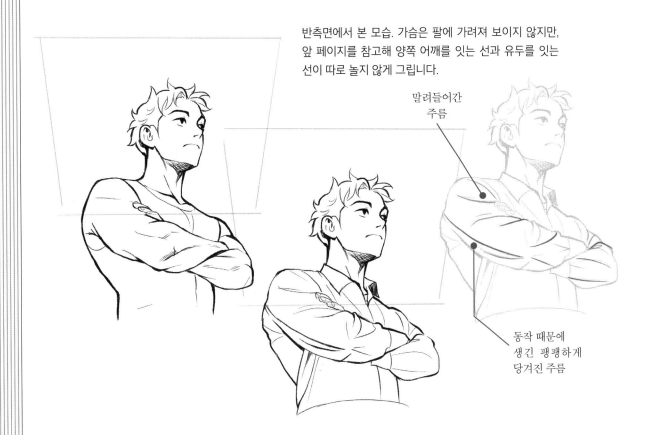

말려들어간
주름

동작 때문에
생긴 팽팽하게
당겨진 주름

■ 여성 캐릭터

여성은 가슴의 돌출을 적절하게 그리지 않으면 로 앵글로 보이지 않습니다. 가슴 아랫부분이 잘 드러난다는 점을 기억하고 수정해 보세요.

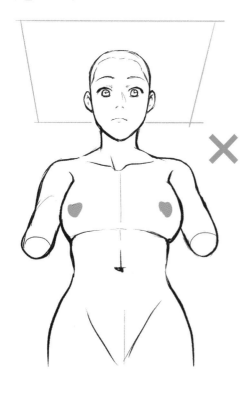

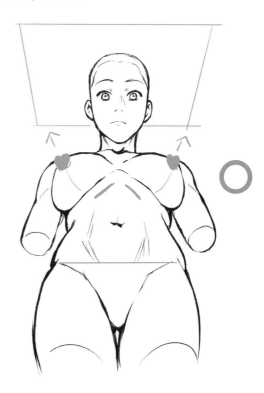

반측면 로 앵글. 이때도 가슴 아랫부분이 잘 보인다는 점을 기억하고 형태를 잡습니다.

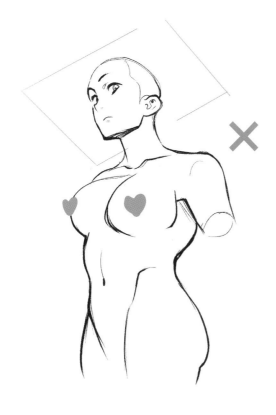

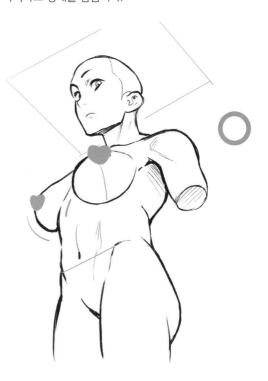

■ 로 앵글의 턱·눈 묘사

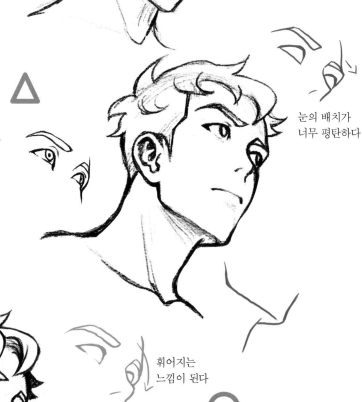

로 앵글에서 보통 어렵게 느껴지는 것이 턱의 묘사입니다. 로 앵글에서는 턱밑이 보이므로, 의식하지 않고 그리면 로 앵글로 보이지 않습니다. 눈의 묘사와 함께 관찰해 보세요.

턱밑을 묘사하고, 흐릿한 음영을 넣으면 로 앵글처럼 보입니다. 그러나 눈가는 아직 개선이 필요해 보입니다.

눈의 배치가 너무 평탄하다

경계 라인

휘어지는 느낌이 된다

콧대는 짧아 보인다

턱밑 부분

평평한 판 위에 붙여놓은 듯 평면적인 두 눈을 얼굴의 굴곡에 맞게 수정. 코의 길이와 턱 부분의 윤곽선도 아울러 수정하니 훨씬 그럴듯한 로 앵글 구도가 되었습니다.

제 **4** 장

의류와 주름
그리기

옷을 그릴 때는 실루엣과 주름이 중요

옷의 실루엣은 밑에 있는 몸의 형태에 좌우됩니다. 3장에서 배운 몸 그리는 법을 바탕으로 옷의 형태를 그려보겠습니다.

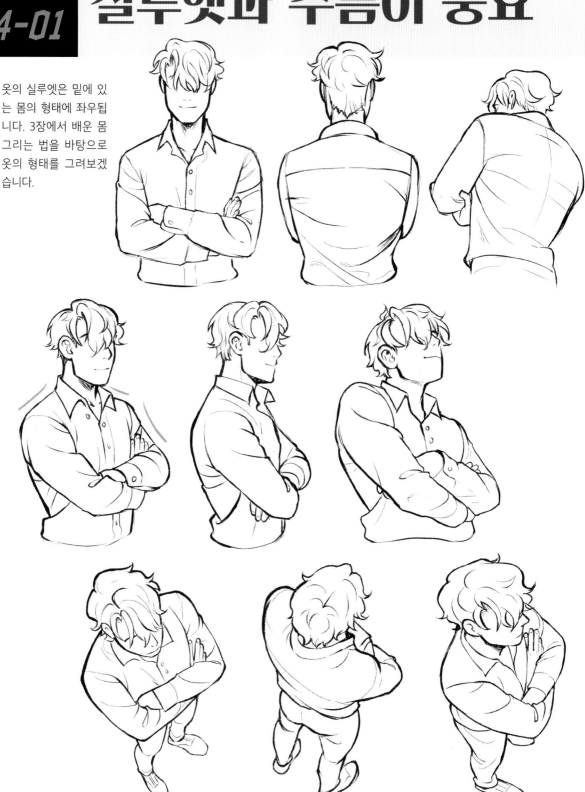

4장에서는 캐릭터의 옷을 그리는 요령을 하나씩 살펴보겠습니다.
옷을 그릴 때 중요한 포인트는 크게 2가지. 옷의 실루엣을 잘 잡는 것과 동작을 따라서
나타나는 주름을 파악하는 것입니다.

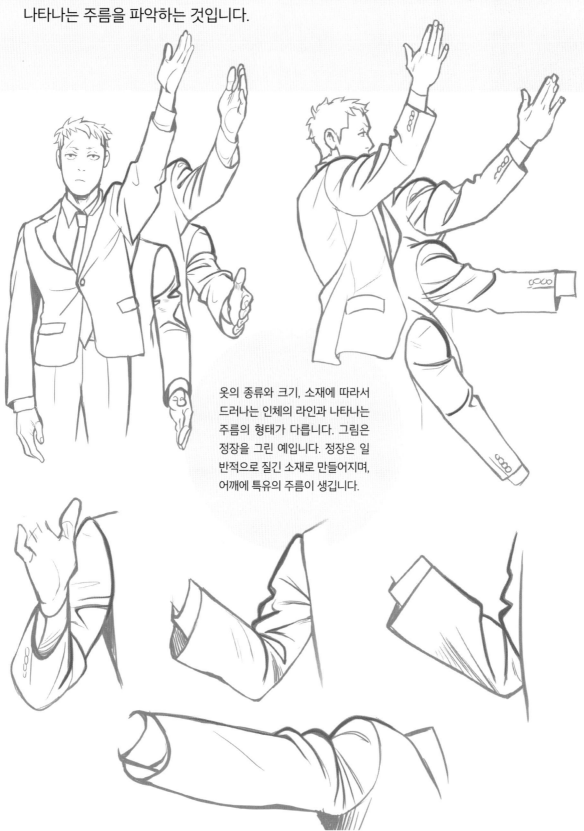

옷의 종류와 크기, 소재에 따라서
드러나는 인체의 라인과 나타나는
주름의 형태가 다릅니다. 그림은
정장을 그린 예입니다. 정장은 일
반적으로 질긴 소재로 만들어지며,
어깨에 특유의 주름이 생깁니다.

주름을 자연스럽게 그리는 요령

옷 주름은 손가는 대로 느낌에 의존해서 그리면
위화감이 생기기 쉽습니다. 무심코 틀리기 쉬운 패턴과
더 잘 보이는 주름 묘사를 비교해서 살펴보겠습니다.

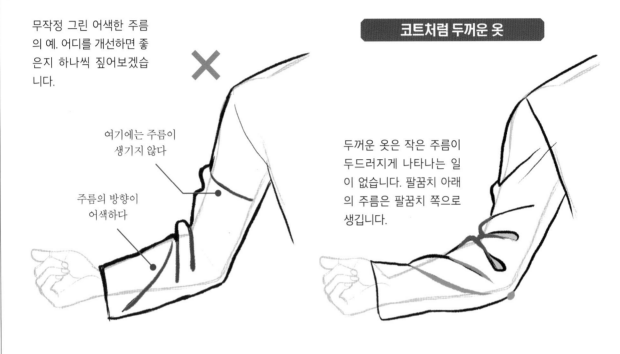

무작정 그린 어색한 주름
의 예. 어디를 개선하면 좋
은지 하나씩 짚어보겠습
니다.

여기에는 주름이
생기지 않다

주름의 방향이
어색하다

코트처럼 두꺼운 옷

두꺼운 옷은 작은 주름이
두드러지게 나타나는 일
이 없습니다. 팔꿈치 아래
의 주름은 팔꿈치 쪽으로
생깁니다.

카디건처럼 얇은 옷

얇은 옷은 주름이 많이 생
깁니다. 구부러진 부분의
한 점에서 확산되는 형태
로 나타납니다.

두 줄의 주름은 평행하게
그리지 않게 주의한다

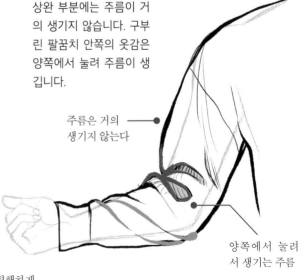

넉넉한 스웨터

상완 부분에는 주름이 거
의 생기지 않습니다. 구부
린 팔꿈치 안쪽의 옷감은
양쪽에서 눌려 주름이 생
깁니다.

주름은 거의
생기지 않는다

양쪽에서 눌려
서 생기는 주름

■ 정장의 어깨

정장은 어깨가 두툼하게 처리되어 있어 주름의 형태가 캐
주얼한 옷과 조금 다릅니다.

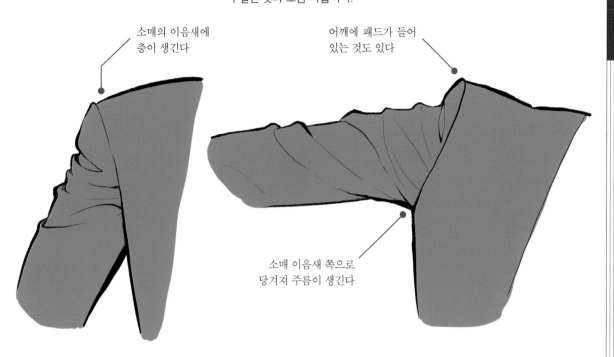

소매의 이음새에
층이 생긴다

어깨에 패드가 들어
있는 것도 있다

소매 이음새 쪽으로
당겨져 주름이 생긴다

■ 스웨터의 어깨

스웨터는 옷감이 부드럽고 어깨는 정장처럼 형태가 유지되
지 않습니다. 옷 밑에 있는 인체의 라인이 잘 드러납니다.

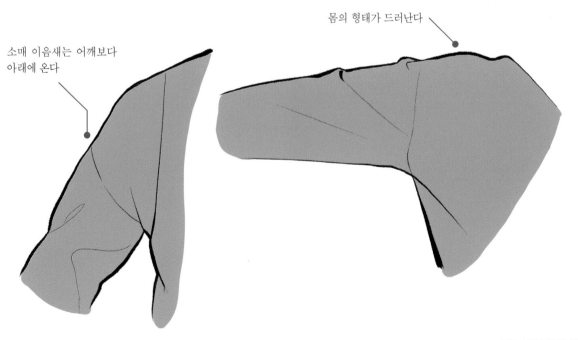

소매 이음새는 어깨보다
아래에 온다

몸의 형태가 드러난다

출처 :「그림 꿀팁사전」
https://www.clipstudio.net/drawing/archives/159770
(https://www.clipstudio.net/oekaki/archives/159937)

옷의 소재를 구분하는 법

옷은 소재에 따라서 주름과 음영의 형태가 다릅니다.
각각의 특징을 알아보고 원하는 이미지대로 질감을 표현해 보세요.

■ 소재별 주름의 차이

부드럽고 두꺼운 소재	부드럽고 얇은 소재	질기고 얇은 소재

소매 이음새(앞판과 소매를
연결하는 부분)

 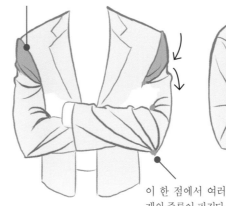 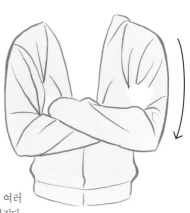

이 한 점에서 여러
개의 주름이 퍼진다

접힘과 주름이 적으면, 두꺼운 소재의 볼륨감이 강조됩니다.

질긴 소재는 소매 이음새에 삼각형이 생깁니다. 팔꿈치처럼 당겨지는 부분에서 여러 개의 주름이 생깁니다.

주름이 많이 생깁니다. 특히 구부러진 부분에 주름이 많이 나타납니다.

■ 음영의 형태 차이

부드럽고 두꺼운 소재	질기고 얇은 소재	부드럽고 얇은 소재

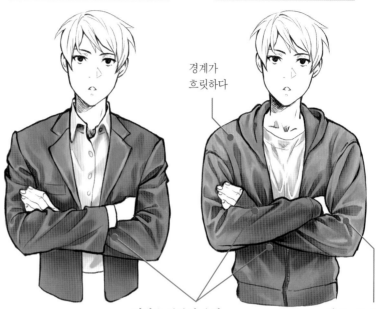

경계가
흐릿하다

맞닿은 부분의 음영
이 진하다

깊은 주름은
음영이 진하다

부드러운 소재의 음영은 옅은 음영으로 표현할 수 있습니다. 빛이 닿는 부분과 음영이 생기는 부분의 대비를 약하게 처리합니다.

주름 부분에 진한 음영이 생깁니다. 두 개의 사물이 맞닿은 부분이 가장 진합니다.

주름이 많고 음영 부분도 많이 생깁니다. 주름의 음영은 주름이 생기는 곳에서 멀어질수록 경계가 흐려집니다. 깊은 주름은 음영을 진하게 그립니다.

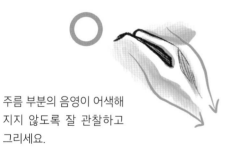

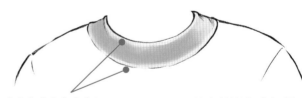

주름 부분의 음영이 어색해지지 않도록 잘 관찰하고 그리세요.

밝기의 차이가 생긴다

구부러진 부분은 빛의 영향으로 밝기가 다르게 보입니다.

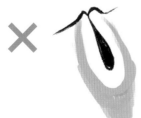

경계가 흐릿하다

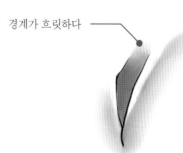

주름의 기점에서 멀어질수록 음영의 경계가 흐려집니다.

출처 : 「그림 꿀팁사전」
https://www.clipstudio.net/drawing/archives/159770
(https://www.clipstudio.net/oekaki/archives/159937)

등에 생기는 주름의 형태

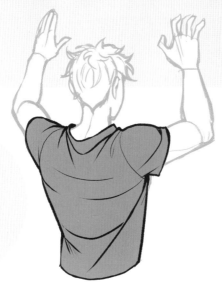
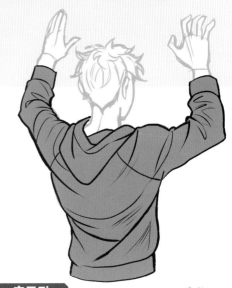

양팔을 들면 양쪽 어깨에 강하게 당겨져 아치형 주름이 생깁니다.

티셔츠

후드티

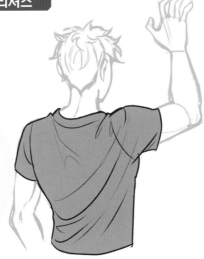
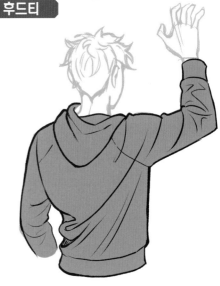

한쪽 팔을 들면 올린 어깨 쪽으로 당겨진 주름이 생깁니다.

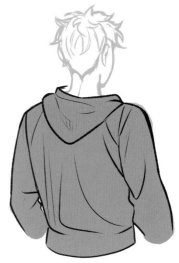

팔을 내리고 힘을 뺀 자세에서는 등 쪽의 주름이 아래로 처진 형태로 나타납니다.

등에 생기는 주름에 대해서 여러 종류의 옷을 비교해서 살펴보겠습니다.
같은 포즈라도 옷의 종류에 따라서 주름의 형태가 달라집니다.

셔츠

오버사이즈 스타일 그리기

헐렁한 옷에는 크고 뚜렷한 주름이 생깁니다.
소재가 가벼우면 실루엣은 불룩해 보입니다.
움직일 때 생기는 흐름을 이해하고 그려보세요.

■ 넉넉한 스웨터

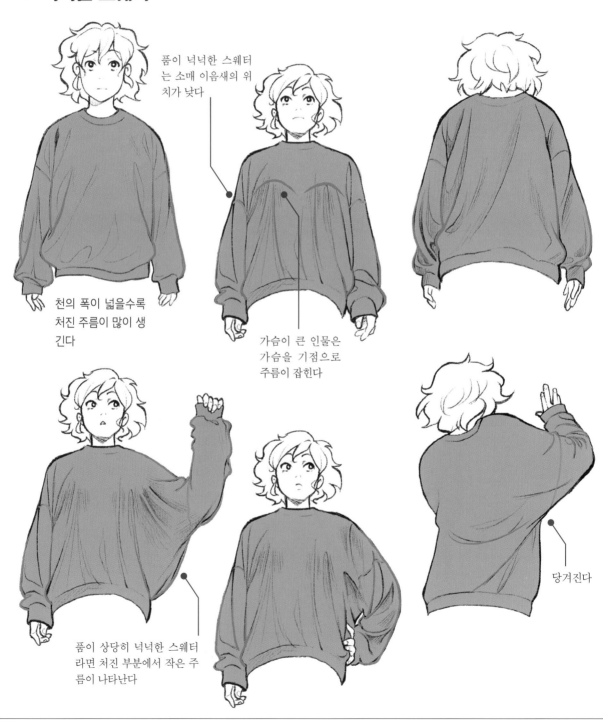

품이 넉넉한 스웨터
는 소매 이음새의 위
치가 낮다

천의 폭이 넓을수록
처진 주름이 많이 생
긴다

가슴이 큰 인물은
가슴을 기점으로
주름이 잡힌다

품이 상당히 넉넉한 스웨터
라면 처진 부분에서 작은 주
름이 나타난다

당겨진다

■ **재킷**

재킷의 지퍼를 올리면 지퍼가 있는 앞판을 당긴 듯한 주름이
생깁니다. 지퍼를 내려서 앞섶이 벌어지면 팔의 움직임으로
당겨진 앞판이 따라 올라갑니다.

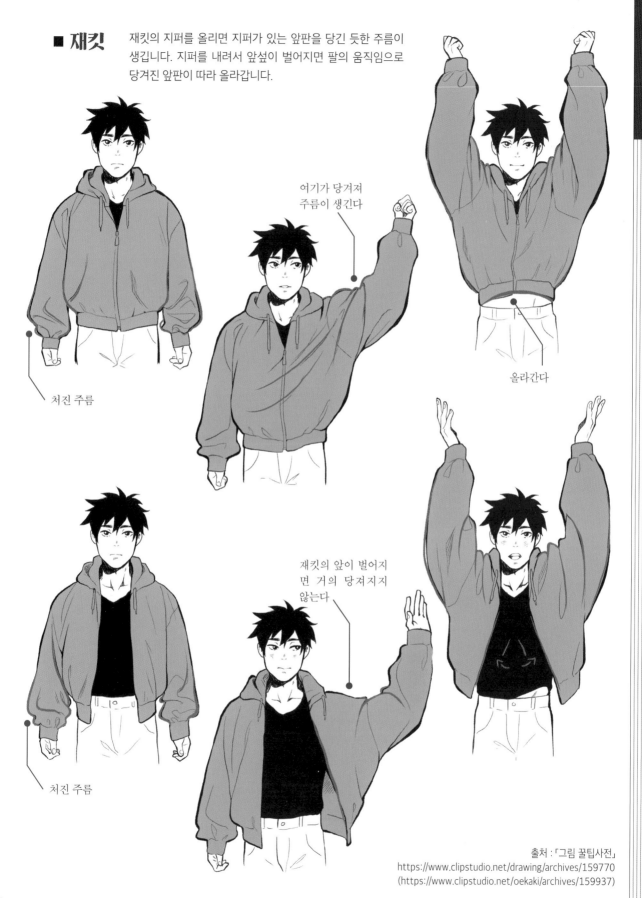

여기가 당겨져
주름이 생긴다

올라간다

처진 주름

재킷의 앞이 벌어지
면 거 의 당겨지지
않는다

처진 주름

출처 : 「그림 꿀팁사전」
https://www.clipstudio.net/drawing/archives/159770
(https://www.clipstudio.net/oekaki/archives/159937)

캐릭터에 맞는 하의를 그리려면

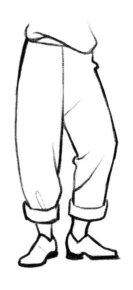

■ 하의에 나타나는 캐릭터의 개성

딱 붙는 바지를 좋아하는 캐릭터가 있다면, 넉넉한 바지를 헐렁하게 입은 캐릭터도 있습니다. 같은 아이템이라도 체형에 따라서 하의의 형태가 달라집니다. 그리고 싶은 캐릭터의 성격과 체형에 맞는 하의는 어떤 것인지, 떠올려보면서 그려보세요.

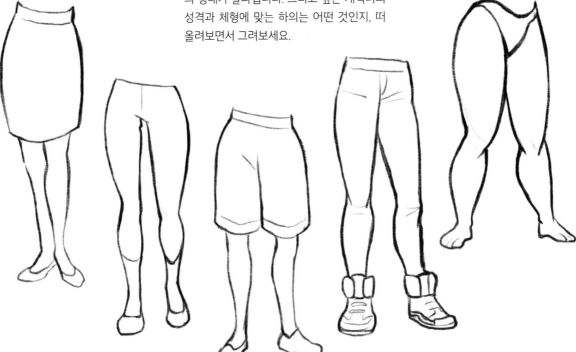

바지나 스커트 같은 하의에는 다양한 형태가 있으며,
어떤 아이템을 선택하느냐가 곧 캐릭터의 개성을 만듭니다.
기본 형태를 잡는 방법부터 움직였을 때의 주름까지
차례로 살펴보겠습니다.

04-06 캐릭터에 맞는 하의를 그리려면

■ 심플한 선으로 형태를 표현한다

현실 속 하의는 천이 당겨지거나 기장이 남아서 수많은 주름이 생깁니다. 그러나 그 모든 주름을 다 그려 넣으면, 만화 스타일의 일러스트와 맞지 않을 수도 있습니다. 불필요한 주름은 제외하고 심플한 선으로 형태를 표현해 보세요.

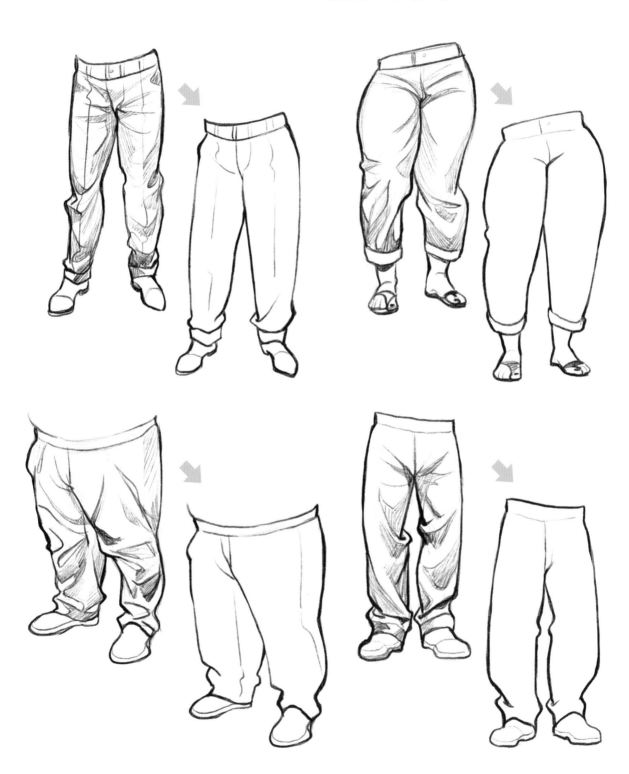

■ 움직였을 때의 주름 표현

캐릭터가 움직이면 옷감이 당겨져 주름이 생깁니다. 주름의 형태에는 법칙이 있으므로, 알아두면 도움이 됩니다.

편안히 서 있을 때는 주름이 적습니다.

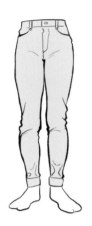

다리를 들면 무릎 부분으로 옷감이 당겨져 주름이 생깁니다. 바지는 움직이지 않은 다리의 옷감도 함께 당겨지면서 주름이 생깁니다.

이쪽을 향해서
주름이 생긴다.

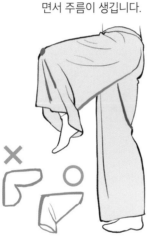
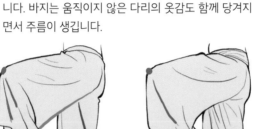
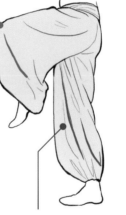

서 있는 다리에도 당겨지는
방향으로 주름이 생긴다

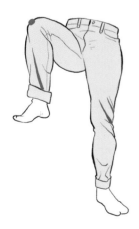
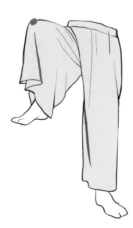
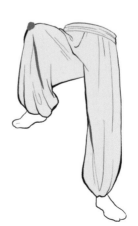
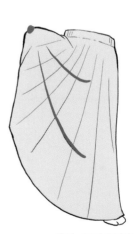

출처 : 「그림 꿀팁사전」
https://www.clipstudio.net/drawing/archives/159770
(https://www.clipstudio.net/oekaki/archives/159937)

신발의 형태를 파악하고 그리는 요령

착용한 의상과 신발까지 어우러지면 캐릭터의 매력이 큰 폭으로 강해집니다. 그러나 막상 그리려고 하면 의외로 어려운 것이 신발의 형태입니다. 신발을 신발답게 그리는 포인트는 어디에 있는지 살펴보겠습니다.

■ 신발을 신발답게 표현하는 핵심 포인트

신발을 그럴듯하게 그리기 위한 포인트는 몇 가지 있지만, 그중 놓치기 쉬운 것이 「입구」입니다. 입구가 단순한 원을 그리는 신발은 거의 없습니다. 예를 들어 스니커는 입구 뒤쪽이 아킬레스건을 보호하는 형태인 것이 많습니다. 입구의 앞쪽에는 텅(혀)이라고 부르는 부분도 있습니다.

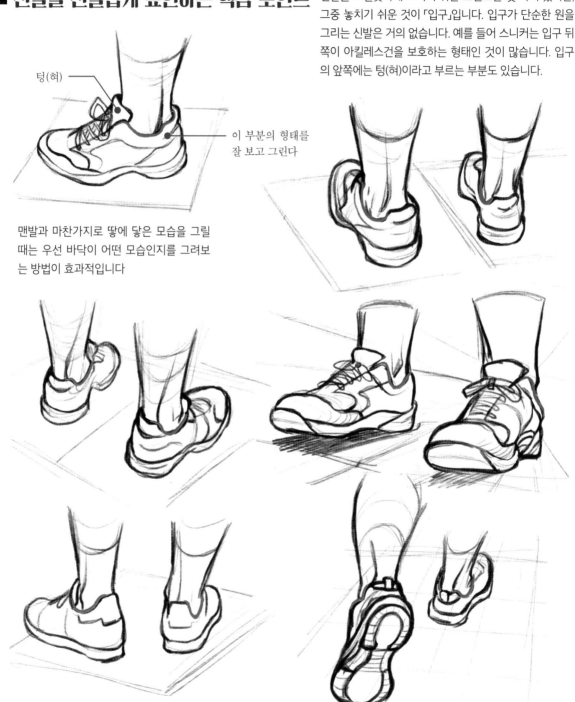

텅(혀)

이 부분의 형태를 잘 보고 그린다

맨발과 마찬가지로 땅에 닿은 모습을 그릴 때는 우선 바닥이 어떤 모습인지를 그려보는 방법이 효과적입니다

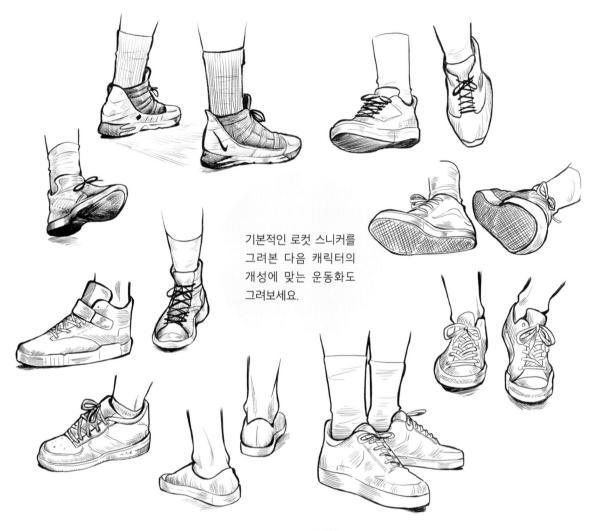

기본적인 로컷 스니커를
그려본 다음 캐릭터의
개성에 맞는 운동화도
그려보세요.

Point

운동화의 실루엣은 한 종류가 아니다

운동화의 종류에 따라서 쓰이는 소재는 물론이고 형태(실루엣) 자체에도 차이가 있습니다. 농구화에서 흔히 볼 수 있는 발목을 감싸는 형태, 런닝화에서 흔히 볼 수 있는 끝이 좁은 형태 등등. 캐릭터의 이미지에 맞게 구분해서 그려보세요.

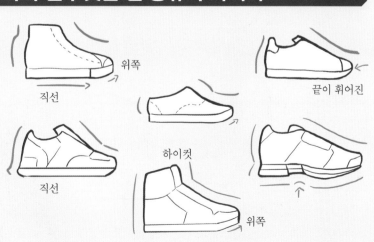

위쪽

직선

끝이 휘어진

하이컷

직선

위쪽

04-07 신발의 형태를 파악하고 그리는 요령

■ **신사화** 격식에 맞는 신사화는 운동화와 전혀 다른 디테일이 있습니다.

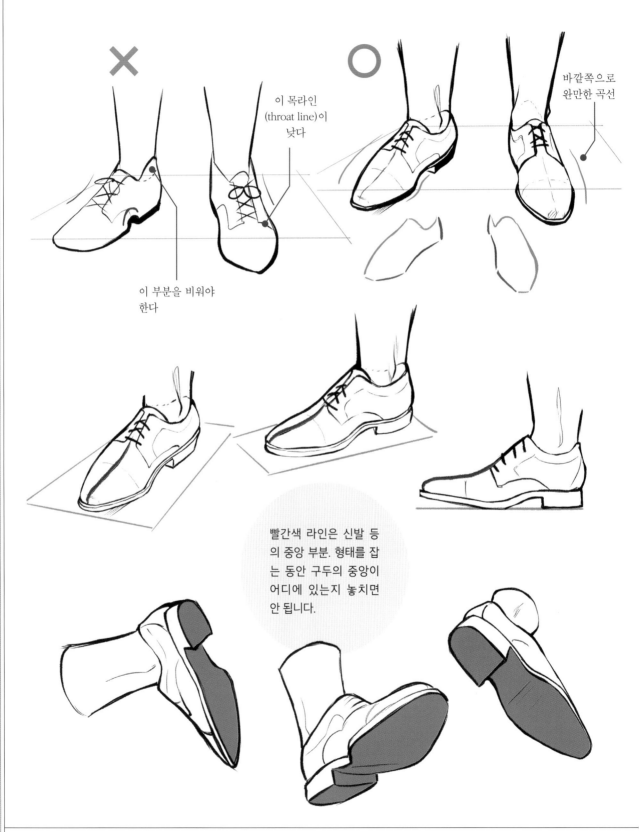

×

○

이 목라인
(throat line)이
낮다

바깥쪽으로
완만한 곡선

이 부분을 비워야
한다

빨간색 라인은 신발 등
의 중앙 부분. 형태를 잡
는 동안 구두의 중앙이
어디에 있는지 놓치면
안 됩니다.

제 **5** 장

그 외 TIPS

컬러 일러스트에 도움이 되는 「빛」에 대한 지식

■ 직접광과 확산광

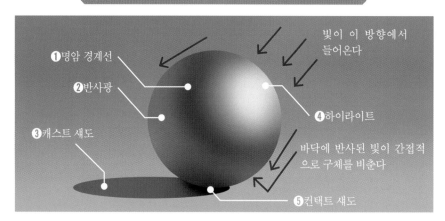

직접광(직접 닿는 빛)

- ❶명암 경계선
- ❷반사광
- ❸캐스트 섀도
- ❹하이라이트
- ❺컨택트 섀도

빛이 이 방향에서 들어온다

바닥에 반사된 빛이 간접적으로 구체를 비춘다

❶빛과 음영이 경계를 이루는 부분을 명암의 경계선이라고 부릅니다. ❷물체에 반사된 빛을 반사광이라고 합니다. 여기에서는 바닥에 반사된 빛이 구체의 음영 부분을 비추고 있습니다. ❸빛이 물체에 가려져 생기는 음영을 캐스트 섀도라고 부릅니다. 여기서는 바닥에 닿은 직접광이 구체에 가려져 경계가 또렷한 음영이 생겼습니다. ❹빛을 받아 가장 밝은 부분을 하이라이트라고 부릅니다. ❺물체가 맞닿은 부분에 생기는 그림자. 가장 어둡습니다.

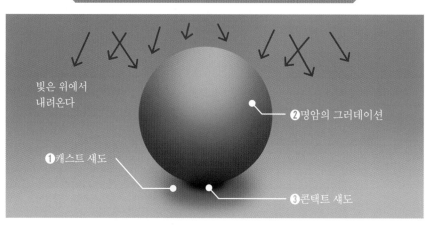

확산광(주위에서 반사된 빛)

- ❶캐스트 섀도
- ❷명암의 그러데이션
- ❸콘택트 섀도

빛은 위에서 내려온다

❶빛이 물체에 가로막혀 생기는 음영. 직접광을 받을 때와 달리 경계가 흐릿하고 부드러운 음영입니다. ❷직접광을 받을 때가 달리 명암의 경계선이 뚜렷하지 않습니다. 밝은 부분에서 어두운 부분으로 점차 변합니다. ❸물체가 맞닿은 부분에 생기는 음영. 가장 어둡습니다.

캐릭터 일러스트에 채색과 음영을 더할 때는
사진 촬영 등에 쓰이는 「빛」에 관한 지식이 있으면 도움이 됩니다.
어떤 부분이 밝아야 하고 어떤 부분이 어두워야 하는지.
어떤 색을 선택해서 칠하면 좋은지 등. 빛에서 힌트를 얻어 보세요.

왼쪽 페이지에서 배운 「직접광」과 「확산광」을 캐릭터에 적용해 보세요. 같은 캐릭터라도 인상이 크게 달라질 겁니다.

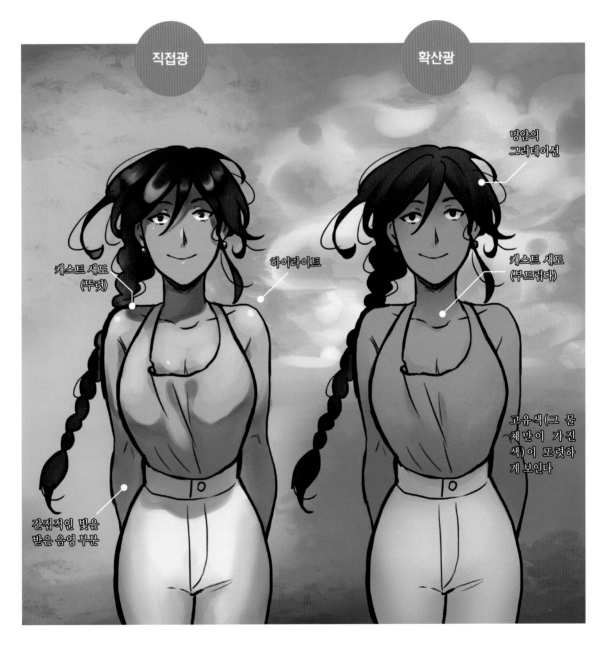

직접광

확산광

명암의
그러데이션

캐스트 섀도
(또렷)

하이라이트

캐스트 섀도
(부드럽다)

고유색(그 물
체만이 가진
색)이 또렷하
게 보인다

간접적인 빛을
받은 음영 부분

컬러 일러스트에 도움이 되는 「빛」에 대한 지식

■ 빛의 양을 조절하는 「노출」

사진용어 중에 빛의 양을 조절하는 카메라 기능을 「노출」이라고 부릅니다. 빛을 많이 받는 것을 「플러스 보정」, 적게 받는 것을 「마이너스 보정」이라고 합니다. 이것의 효과를 일러스트에 적용하면 「강조하고 싶은 것」을 명확하게 표현할 수 있습니다.

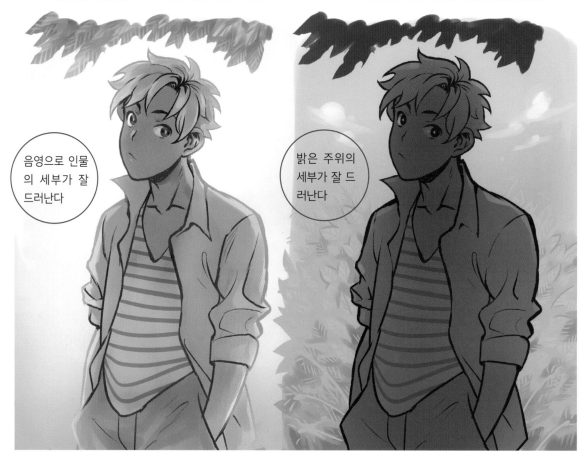

음영으로 인물을 강조한다

밝은 주위를 강조한다

음영으로 인물의 세부가 잘 드러난다

밝은 주위의 세부가 잘 드러난다

빛을 많이 받는 「플러스 보정」의 예. 보통 촬영을 하면 인물이 어두워지는데, 노출 기능으로 빛을 많이 받으면 어두워져야 하는 인물이 밝게 드러납니다. 음영(여기에서는 인물)을 강조하고 싶을 때의 표현.

빛을 적게 받는 「마이너스 보정」의 예. 인물이 어두워지지만, 대신 밝은 하늘과 배경에 있는 녹색이 뚜렷하게 보입니다. 음영보다 빛(여기서는 밝은 주위의 배경)을 강조하고 싶을 때의 표현.

■ 빛의 활용법

낮의 태양빛, 저녁노을, 달빛 등...... 장면과 광원에 따라서 다양한 밝기와 색감이 있습니다. 그리는 일러스트의 이미지에 맞게 구분해서 활용해 보세요.

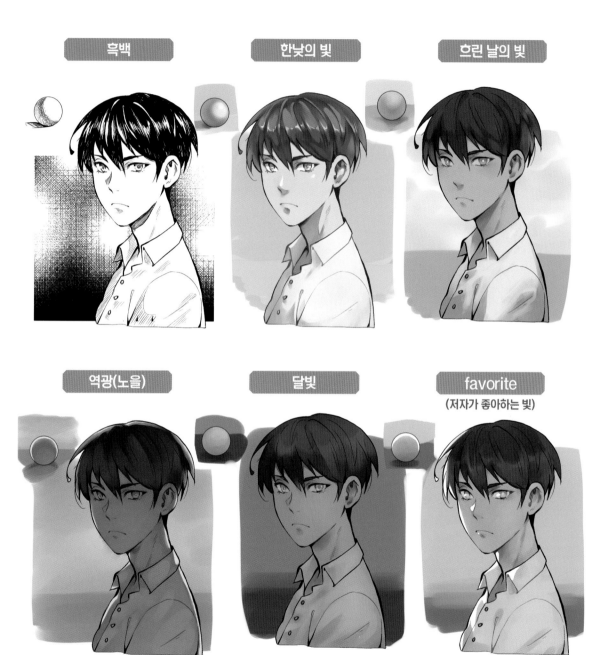

흑백

한낮의 빛

흐린 날의 빛

역광(노을)

달빛

favorite
(저자가 좋아하는 빛)

파랗게 흐린 하늘의 빛에 후방의 빛이 더해진, 저자가 가장 좋아하는 라이팅.

흑백 일러스트로 「명암」과 「선」을 제대로 배우자

■ 명암의 계조(그러데이션)를 구분한다

명암을 몇 개의 단계로 나눈 것을 「계조」라고 부릅니다. 흑백 일러스트를 그릴 때, 어두운 계조와 밝은 계조 어느 한쪽으로 농담을 조절하는가, 혹은 두 가지를 함께 쓰는가에 따라서 그림의 인상이 크게 달라집니다. 아래의 예를 참고해 표현하고 싶은 이미지에 맞는 계조를 선택해 농담을 조절해 보세요.

계조의 예

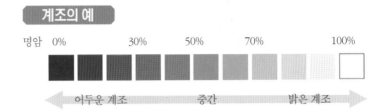

명암 0% 30% 50% 70% 100%

← 어두운 계조 중간 밝은 계조 →

하이키(밝은 화면)+어두운 악센트

포지티브, 희망적 이미지. 밝은 계조를 중심으로 그리고, 가장 중요한 부분은 어두운 계조로 그려서 악센트를 만듭니다.

미들레인지(중간)

극단적인 명암을 넣지 않고 중간 계조로 그립니다. 차분한 이미지입니다.

하이 콘트라스트

밝은 계조와 어두운 계조로 강약을 만들면서 그립니다. 드라마틱한 긴장감이 있습니다. 일순간의 극적 상황을 강렬하게 연출할 때에도 쓰입니다.

로키(low-key, 어두운 화면)+밝은 악센트

전체를 어둡게 그리고 밝은 색을 사용해 악센트를 그립니다. 미스터리한 인상이 되며, 위험, 불안 등의 이미지를 줍니다.

풀레인지(모든 계조)

어두운 계조에서 밝은 계조까지 모두 사용해서 그립니다. 한 장의 그림에 많은 정보를 담을 수 있습니다.

흑백으로 그린 만화나 일러스트에서는
본래 색채가 있는 인물을 무채색으로 바꿔서 그립니다.
「명암」과 「선」을 제대로 사용하면
컬러 일러스트와는 또 다른 매력이 있는 일러스트를 그릴 수 있습니다.

■ 선의 터치를 활용한다

균등한 선으로만 그리는 것이 아니라 강약이 있는 터치를 연습해 보세요. 같은 캐릭터와 일러스트라고 해도 선의 터치만 바뀌면 전혀 다른 인상을 만들 수 있습니다.

선의 예

| 굵고 거친 선 | 굵은 선 | 가는 선 | 강약이 있는 선 | 스케치 같은 선 | 끊긴 선 |

❶아웃라인(가장 바깥쪽의 선)을 굵게 그리면 캐릭터가 강조됩니다. ❷구부러진 부분에서 선에 강약을 더하면 좋습니다.
❸물체가 닿은 부분은 진한 음영이 생기므로, 굵은 선으로 표현합니다. ❹빛이 닿는 부분은 점선으로 표현합니다. ❺먹칠로 마무리하지 말고 음영을 넣으면 효과적입니다. ❻해칭(교차되는 가는 선으로 묘사)을 이용한 음영은 질감을 표현하고, 부드러운 음영을 표현하는 효과도 있습니다.
❼전체적으로 굵은 선으로 그리고 검은 면적을 넓힌 예. 캐릭터가 확실하게 돋보여 시선을 끕니다.
❽스케치 같은 선과 해칭을 사용한 예. 이것은 미묘한 감정을 표현하고 싶을 때 적합합니다. ❾스케치 같은 선을 사용하면 부드러움을 강조해 머리카락의 풍성함을 표현할 수 있습니다. ❿얼굴의 홍조나 보조개, 흉터 등은 짧은 선으로 표현합니다.

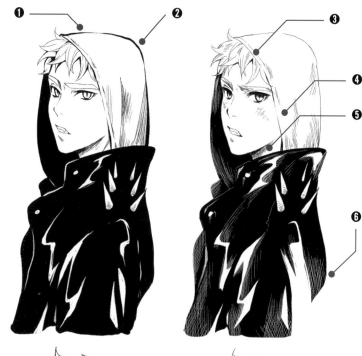

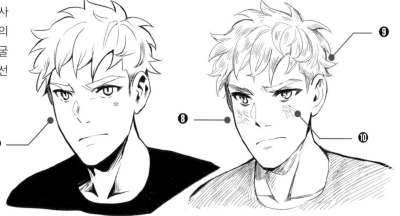

집필 후기 - Miyuli의 메시지

이 책을 선택해 주셔서 감사합니다.

제가 그리면서 신경 쓰는 몇몇 부분이 이렇게 책이라는 형태로 여러분에게 전해드릴 수 있어서 무척 기쁩니다. 구입하신 분들에게 도움이 된다면 바랄 것이 없습니다.

캐릭터 일러스트에도 반드시 효과를 발휘한다. 인물 데생의 중요성

인물 데생을 배우면 만화, 애니메이션 캐릭터 일러스트를 그리는 데 무척 도움이 됩니다. 실제 인물을 보고 데생을 할 수 있는 장소가 있다면, 적극적으로 참가하면 좋을 거라고 생각합니다. 만약 여러분이 사는 지역에서 인물 데생 교실이 있다면, 참가하는 것도 하나의 방법입니다. 저는 대학 시절 데생 교실을 매주 다녔습니다. 베를린에 살았을 때는 야간에 열리는 인물 데생 교실이 많았으며 저도 참가의 기회를 얻을 수 있었습니다. 지금도 감사하는 마음입니다.

데생 교실에 참석하기 어렵다면 카페에서 거리의 사람들을 보고 빠르게 스케치를 하는 것도 좋습니다. 기억하고 그리는 좋은 훈련이 됩니다. 사람들의 자연스러운 모습을 보고 그리는 것은 의미 있고 즐거운 일입니다. 집에서 연습한다면 거울에 비친 자신의 모습을 보는 것 외에 데생용 피규어를 활용하는 방법도 있습니다. 컴퓨터가 있다면 3D 인체 모델이나 3D 피규어를 다양한 각도에서 관찰하는 것도 좋은 방법입니다. 평소 보기 힘든 앵글에서 과연 어떻게 보이는지를 알 수 있습니다.

배우는 방법은 많습니다. 참고 자료를 적극적으로 찾아보세요. 배우면 배울수록 자신감이 생기고, 표현력 향상뿐 아니라 그리는 속도도 빨라집니다.

여행을 하고, 새로운 만남을 경험하고, 그림을 그린다

저는 여행으로 세계 여러 곳에서 새로 만난 사람들을 스케치하는 것을 좋아합니다. 여행지에서 자연과 역사가 느껴지는 것을 경험하고 창작의 영감을 얻기도 합니다.

일본에 살았을 때에는 전국을 여행하면서 많은 성과 박물관을 찾아갔습니다. 고베는 자연이 풍부하고 꼭 봐야하는 것들이 많았습니다. 사람이 많지 않은 곳을 가보는 것도 즐거웠습니다. 또 친구와 돗토리에 간 적도 있었습니다. 사구(모래언덕)는 정말 인상적이었고, 모래 미술관은 믿을 수 없을 만큼 멋졌습니다.

유럽에도 아름다운 역사가 있는 장소가 많이 있습니다. 만약 여러분이 역사를 좋아하고 갑옷 등에 흥미가 있다면, 프라하를 추천합니다. 멋진 건축물이 가득한 아름다운 도시입니다. 저는 영국의 건축물과 해안도 좋아합니다. 핀란드의 숲도 조용한 자연의 광경이 멋진 곳입니다. 현재 제가 사는 독일에도 꼭 봐야할 장소는 셀 수 없습니다. 독일 남부의 아름다운 숲과 성이 볼만합니다.

여행은 창작 활동에 영감을 불어넣어 줍니다. 자신만의 멋진 장소를 찾아서 여행을 떠나보시면 어떨까요.

즐기면서 자신의 스타일을 찾아보자

그림을 비롯한 아트에는 다양한 스타일이 있습니다. 표현하는 스타일은 창작하는 사람의 미의식, 스케줄, 도구, 목적 등, 다양한 요인으로 정해집니다.

만약 여러분이 막 시작하는 단계에 있다면 많은 표현 방법을 시험해보고 그중 가장 즐겁다 느낀 것은 어떤 것인지 찾아보는 것이 좋다고 생각합니다. 완벽한 결과를 쫓지 말고, 실패를 두려워하지 말고 뛰어들어 보세요. 자신의 표현 스타일을 만드는 것은 끝없는 길을 계속 걸어야 하는 일이며, 끝없이 진보해나가는 것이기도 합니다. 더 좋은 작품을 만드는 과정을 즐기는 것을 잊으시면 안 됩니다.

여러분이 나아갈 앞날이, 그리고 만드실 작품이 아주 멋진 것이 되길 기원합니다.

Miyuli
저자 프로필

대학에서 애니메이션을 배웠으며 현재는 프리랜서로 활동 중. 2019년에는 고베에서 1년간 체류, 일본어를 배우고 오사카와 도쿄에서 개최하는 이벤트에 참가. 일러스트를 그리는 사람들을 위한 콘탠츠인 「Miyuli's Art Tips」를 인터넷에 공개해 큰 인기를 끌었다.

Twitter : @miyuliart
Instagram : instagram.com/miyuliart
pixiv : pixiv.net/users/601318

일러스트와 만화, 캐릭터 디자인 등 다양한 분야에서 활동 중인 아티스트 Miyuli. 과거에 제작한 만화 중 일부를 소개합니다.

Hearts for Sale
하트를 파는 소녀 (2014)

「하트는 어떠신가요?」 거리에서 하트를 파는 소녀와 만난 청년. 그가 「부서진 마음도 고쳐줄 수 있니?」하고 묻자, 소녀는 마음을 고치는 대장장이를 소개하고…….

공식 사이트!

만화(영어판)는 인터넷에 공개 중. 만화 외의 다양한 일러스트와 최신 정보를 알고 싶다면 공식 사이트를 확인해 보세요.

https://miyuliart.com

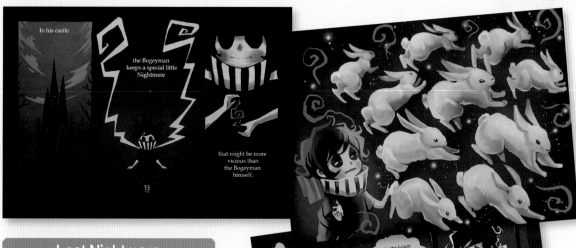

Lost Nightmare
길 잃은 나이트메어 (2013~2016)

잉크라는 이름의 소년은 아직 어린 나이트메어(몽마). 하지만 그는 장래에 부기맨(아이들이 공포에 떠는 괴물)이 되고 싶지 않아서……

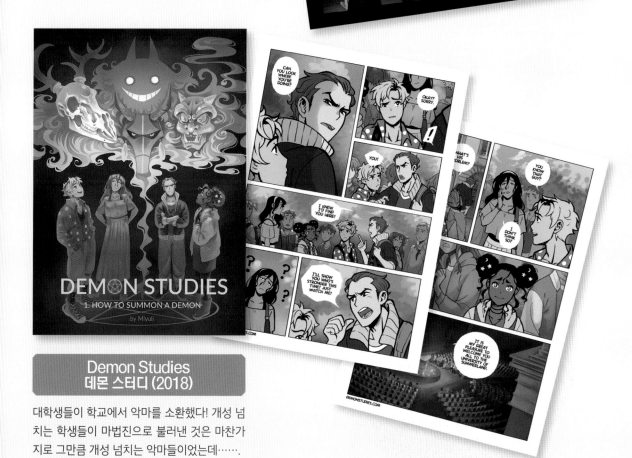

Demon Studies
데몬 스터디 (2018)

대학생들이 학교에서 악마를 소환했다! 개성 넘치는 학생들이 마법진으로 불러낸 것은 마찬가지로 그만큼 개성 넘치는 악마들이었는데……

STAFF

기획·편집	◦	카와카미 사토코 [HOBBY JAPAN]
번역	◦	요나미 타카코
번역 협력	◦	TranNet KK https://www.trannet.co.jp/
커버 디자인·DTP	◦	이타쿠라 히로마사 [Little Foot inc.]
WEB기사 게재 협력	◦	주식회사 셀시스(CELSYS)

번역

김재훈

한때 만화가가 꿈이었고, 판타지 소설 쓰기와 낙서가 유일한 취미인 일본어 번역가. 그림에 미련을 버리지 못해 만화 작법서 번역에 뛰어들었다. 창작자들의 어두운 앞길을 밝혀줄 좋은 작법서 전문 번역가를 목표로 여기저기 기웃거리고 있다.

옮긴 책으로 「인물을 빠르게 그리는 기본 남성 편」, 「코픽 마커로 그리는 기본」, 「ZBrush 피규어 제작 입문」, 「CLIP STUDIO PAINT 브러시 소재집」 시리즈 등이 있다.

Miyuli의
일러스트 실력 향상 TIPS
캐릭터 일러스트 인물 데생 테크닉

초판 1쇄 인쇄 2021년 03월 10일
초판 1쇄 발행 2021년 03월 15일

저자 : Miyuli
번역 : 김재훈

펴낸이 : 이동섭
편집 : 이민규, 탁승규
디자인 : 조세연, 김현승, 김형주, 황효주, 김민지
영업·마케팅 : 송정환
e-BOOK : 홍인표, 유재학, 최정수, 서찬웅
관리 : 이윤미

㈜에이케이커뮤니케이션즈
등록 1996년 7월 9일(제302-1996-00026호)
주소 : 04002 서울 마포구 동교로 17안길 28, 2층
TEL : 02-702-7963~5 FAX : 02-702-7988
http://www.amusementkorea.co.kr

ISBN 979-11-274-4248-4 13650

Miyuli no Illust Joutatsu TIPS
Character Illust no Tame no Jinbutsu Dessin

©Miyuli / HOBBY JAPAN
Originally Published in Japan in 2020 by HOBBY JAPAN Co., Ltd.
Korea translation Copyright©2021 by AK Communications, Inc.

프로만화가 따라잡기 시리즈!!

-Illustration Technique

데즈카 오사무의 만화 창작법

데즈카 오사무 지음 | 문성호 옮김 | 148×210mm
252쪽 | 13,000원

만화가 지망생의 영원한 필독서!!
「만화의 신」이라 불리며 전 세계의 창작자들에게 큰
영향을 준 데즈카 오사무. 작화의 기본부터 아이디어
구상까지! 거장의 구체적 창작 테크닉을 이 한 권에
담았다.

다카무라 제슈 스타일 슈퍼 패션 데생-
기본 포즈편

다카무라 제슈 지음 | 송지연 옮김 | 190×257mm
256쪽 | 18,000원

올바른 인체 데생으로 스타일이 살아있는 캐릭터를
그려보자!! 파트와 밸런스별로 구분한 피겨 보디를
이용, 하나의 선으로 인체의 정면, 측면 등 다양한 자
세를 연습하다 보면, 어느새 패셔너블하고 아름다운
비율로 작품을 그릴 수 있다.

애니메이션 캐릭터 작화 & 디자인 테크닉

하야마 준이치 지음 | 이은수 옮김 | 210×285mm
176쪽 | 20,800원

베테랑 애니메이터가 전수하는 실전 테크닉!
오리지널 애니메이션 설정을 만들고, 그 설정에 따라
스태프들이 의견을 교환하고 수정하는 일련의 과정
을 통해 캐릭터 창작 과정의 핵심 요소를 해설한다.

미소녀 캐릭터 데생-얼굴·신체 편

이하라 타츠야 외 1인 지음 | 이은수 옮김
190×257mm | 176쪽 | 18,000원

미소녀를 아름답게 표현하는 테크닉 강좌!
기본 테크닉과 요령부터 시작, 캐릭터의 체형에 따른
표현법을 3장으로 나누어 철저하게 해설한다. 쉽고
자세한 설명과 예시를 통해 그림을 완성할 수 있도록
돕는다.

미소녀 캐릭터 데생-보디 밸런스 편

이하라 타츠야 외 1인 지음 | 이은수 옮김
190×257mm | 176쪽 | 18,000원

캐릭터 작화의 기본은 보디 밸런스부터!
보디 밸런스의 기초에 대한 이해가 부족한 상태에서
는 제대로 그릴 수 없는 법! 인체의 밸런스를 실루엣
부터 이해할 필요가 있다. 여성의 신체적 특징을 이
해하는 데 도움이 되어줄 것이다.

만화 캐릭터 도감-소녀 편

하야시 히카루(Go office) 외 1인 지음 | 조민경 옮김
190×257mm | 240쪽 | 18,000원

매력 있는 여자 캐릭터를 그리기 위한 테크닉!
다양한 장르 속 모습을 수록, 장르별 백과로 그치지
않고 작화를 완성하는 순서와 매력적인 캐릭터 창작
의 테크닉을 안내한다.

입체부터 생각하는 미소녀 그리는 법

나카츠카 마코토 지음 | 조아라 옮김 | 190×257mm
176쪽 | 18,000원

입체의 이해를 통해 매력적인 캐릭터를!
매력적인 인체란 무엇인가? 「멋진 그림」을 그리는
사람들의 인체는 섹시함이 넘친다. 최소한의 지식으
로 「매력적인 인체」 즉, 「입체 소녀」를 그리는 비법을
해설, 작화를 업그레이드시키는 법을 알려주고 있다.

모에 남자 캐릭터 그리는 법-얼굴·신체 편

카네다 공방 외 1인 지음 | 이기선 옮김 | 190×257mm
176쪽 | 18,000원

남자 캐릭터의 모에 포인트 철저 분석!
소년계, 중간계, 청년계의 3가지 패턴으로 나누어 얼
굴과 몸 그리는 법을 해설하고, 신체적 모에 포인트
를 확실하게 짚어가며, 극대화 패션, 아이템 등도 공
개한다!

모에 남자 캐릭터 그리는 법-동작·포즈 편

유니버설 퍼블리싱 외 1인 지음 | 이은엽 옮김
190×257mm | 176쪽 | 18,000원

멋진 남자 캐릭터는 포즈로 말한다!
작화는 포즈로 완성되는 법! 인체에 대한 기본 지식
과 캐릭터 작화로의 응용법을 설명한 포즈와 동작을
검증하고 분석하여 매력적인 순간을 안내한다.

모에 미니 캐릭터 그리는 법-얼굴·신체 편

카네다 공방 외 1인 지음 | 이은수 옮김 | 190×257mm
176쪽 | 18,000원

기운 넘치고 귀여운 미니 캐릭터를 그리자!
캐릭터를 데포르메한 미니 캐릭터들은 모에 캐릭터
궁극의 형태! 비장의 요령을 통해 귀엽고 매력적인
미니 캐릭터를 즐겁게 그려보자.

모에 캐릭터 그리는 법-동작·감정표현 편

카네다 공방 외 1인 지음 | 남지연 옮김 | 190×257mm
176쪽 | 18,000원

매력적인 모에 일러스트를 그려보자!
S자 포즈에서 한층 발전된 M자 포즈를 제시하고 있
으며, 다양한 장르 속 소녀의 동작·감정표현과 「좋아
하는 포즈」 테마에서 많은 작가들의 철학과 모에를
느낄 수 있다.

모에 캐릭터를 다양하게 그려보자
-기본 테크닉 편

미야츠키 모소코 외 1인 지음 | 이은수 옮김
190X257mm | 176쪽 | 18,000원

다양한 개성을 통해 캐릭터의 매력을 살려보자!
모에 캐릭터 그리기에 익숙하지 않다면, 어떤 캐릭터를
그려도 같은 얼굴과 포즈에 뻔한 구도의 반복일 뿐이
다. 이 책을 통해 다양한 캐릭터를 개성있게 그려보자!

모에 캐릭터를 다양하게 그려보자
-성격·감정표현 편

미야츠키 모소코 외 1인 지음 | 이은수 옮김
190×257mm | 176쪽 | 18,000원

다양한 성격과 표정! 캐릭터에 생기를 더해보자!
캐릭터에 개성과 생동감을 부여하는 성격과 감정 표
현 묘사법을 상세히 설명하고 있다. 자신만의 독특한
개성이 담긴 캐릭터 완성에 도전해보자!

모에 로리타 패션 그리는 법
-기본적인 신체부터 코스튬까지

모에표현탐구 서클 외 1인 지음 | 남지연 옮김
190×257mm | 176쪽 | 18,000원

가련하고 우아한 로리타 패션의 기본!
파트별로 소개하는 로리타 패션과 구조 및 입는 법부
터 바람의 활용법, 색을 통해 흑과 백의 의상을 표현
하는 방법 등 다양한 테크닉을 담고 있다.

모에 로리타 패션 그리는 법
-얼굴·몸·의상의 아름다운 베리에이션

모에표현탐구 서클 외 1인 지음 | 이지은 옮김
190×257mm | 176쪽 | 18,000원

로리타 패션에는 깊이가 있다!!
미소녀와 로리타 패션의 일러스트를 그리려면 캐릭
터는 물론 패션도 멋지게 묘사해야 한다. 얼굴과 몸,
의상의 관계를 해설한다.

모에 로리타 패션 그리는 법
-아름다운 기본 포즈부터 매혹적인 구도까지

모에표현탐구 서클 외 1인 지음 | 이지은 옮김
190×257mm | 176쪽 | 18,000원

로리타 패션을 매력적으로 표현!
팔랑거리는 스커트와 프릴이 특징인 로리타 패션은
표현 방법에 따라 다양한 매력을 연출할 수 있다. 로
리타 패션 최고의 모에 포즈를 탐구해보자.

모에 두 명을 그리는 법-남자 편

카네다 공방 외 1인 지음 | 하진수 옮김 | 190×257mm
176쪽 | 18,000원

우정, 라이벌에서 러브!까지…남자 두 명을 그려보자!
작화하려는 인물의 수가 늘어나면 난이도 또한 급상
승하는 법! '무게감', '힘', '두께'라는 세 가지 포인트를
통해 복수의 인물 작화의 기본을 알기 쉽게 해설하고
있다.

모에 두 명을 그리는 법-소녀 편

카네다 공방 외 1인 지음 | 김보미 옮김 | 190×257mm
176쪽 | 18,000원

소녀 한 명은 그릴 수 있지만, 두 명은 그리기도 전
에 포기했거나, 그리더라도 각자 떨어져 있는 포즈만
그리던 사람들을 위한 기법서. 시선, 중량, 부드러운
손, 신체의 탄력감 등, 소녀 특유의 표현법을 빠짐없
이 수록했다.

모에 아이돌 그리는 법-기본 편

미야츠키 모소코 외 1인 지음 | 이은수 옮김
190×257mm | 176쪽 | 18,000원

아이돌을 매력적으로 표현해보자!
춤, 노래, 다양한 퍼포먼스로 빛나는 아이돌 캐릭터.
사랑스러운 모에 캐릭터에 아이돌 속성을 가미해보
자. 깜찍한 포즈와 의상, 소품까지! 아이돌을 구성하
는 작은 요소 하나까지 해설하고 있다.

인물을 그리는 기본-유용한 미술 해부도

미사와 히로시 지음 | 조민경 옮김 | 190×257mm
192쪽 | 18,000원

인체 그 자체의 구조를 이해해보자!
미사와 선생의 풍부한 데생과 새로운 미술 해부도를
이용, 적확한 지도와 해설을 담은 결정판. 인물의 기
본 묘사부터 실천적인 인물 표현법이 이 한 권에 담
겨있다.

전차 그리는 법

-상자에서 시작하는 전차 · 장갑차량의 작화 테크닉
유메노 레이 외 7인 지음 | 김재훈 옮김 | 190×257mm
160쪽 | 18,000원

상자 두 개로 시작하는 전차 작화의 모든 것!
전차를 멋지고 설득력이 느껴지도록 그리기 위한 방
법은 무엇일까? 단순한 직육면체의 조합으로 시작,
디지털 작화로의 응용까지 밀리터리 메카닉 작화의
모든 것.

팬티 그리는 법 w

포스트 미디어 편집부 지음 | 조민경 옮김
182×257mm | 80쪽 | 17,000원

팬티 작화의 비밀 대공개!
속옷에는 다양한 소재, 디자인, 패턴이 있으며 시추
에이션에 따라 그리는 법도 달라진다. 이 책에서 보
여주는 팬티의 구조와 디자인을 익힌다면 누구나 쉽
게 캐릭터에 어울리는 궁극의 팬티를 그릴 수 있게
될 것이다.

코픽 화가들의 동방 일러스트 테크닉

소차 외 1인 지음 | 김보미 옮김 | 215×257mm
152쪽 | 22,000원

동방 Project로 코픽의 사용법을 익히자!
코픽 마커는 다양한 색이 장점인 아날로그 그림 도구
이다. 동방 Project의 인기 캐릭터들을 그려보면서 코
픽 활용법을 단계별로 나누어 설명한다. 눈으로 즐기
며 따라 해보는 것만으로도 코픽이 손에 익는 작법서!

캐릭터의 기분 그리는 법-표정·감정의 표면

과 이면을 나누어 그려보자
하야시 히카루(Go office) 외 1인 지음 | 조민경 옮김
190×257mm | 192쪽 | 18,000원

캐릭터에 영혼을 불어넣어 보자! 희로애락에 더하여
'놀람'과, '허무'라는 2가지 패턴을 추가한 섬세한 심
리 묘사와 감정 표현을 다룬다. 다양한 아이디어와
힌트 수록.

인물 크로키의 기본-속사 10분·5분·2분·1분

아틀리에21 외 1인 지음 | 조민경 옮김 | 190×257mm
168쪽 | 18,000원

크로키의 힘으로 인체의 본질을 파악하라!
단시간에 대상의 특징을 포착, 필요 최소한의 선화로
묘사하는 크로키는 인물화에 필요한 안목과 작화력을
동시에 단련하는 데 가장 적합하다. 10분, 5분 크로키
부터, 2분, 1분 크로키를 통해 테크닉을 배워보자!

연필 데생의 기본

스튜디오 모노크롬 지음 | 이은수 옮김 | 190×257mm
176쪽 | 18,000원

데생을 시작하는 이들을 위한 데생 입문서!
데생이란 정확하게 관측하고 무엇을 어떻게 표현할
지 사물의 구조를 간파하는 연습이다. 풍부한 예시를
통해 데생을 시작하는 이들을 위한 데생의 기본 자세
와 테크닉을 알기 쉽게 해설한다.

로봇 그리기의 기본

쿠라모치 쿄류 지음 | 이은수 옮김 | 190×257mm
176쪽 | 18,000원

펜 끝에서 다시 태어나는 강철의 거신!
로봇 일러스트레이터로 15년간 활동한 쿠라모치 쿄
류가, 로봇이 활약하는 모습을 보며 가슴 설레는
경험을 한 이들에게, 간단하고 즐겁게 로봇을 그릴
수 있는 힌트를 알려주는 장난감 상자 같은 기법서.

가슴 그리는 법

포스트 미디어 편집부 지음 | 조민경 옮김
182X257mm | 80쪽 | 17,000원

가슴 작화의 모든 것!
여성 캐릭터의 작화에 있어 가장 큰 난관이라 할 수
있는 가슴! 인체의 움직임에 따라 가슴의 모습과 그
구조를 철저 분석하여, 보다 현실적이며 매력있는 캐
릭터 작화를 안내한다!

아날로그 화가들의 동방 일러스트 테크닉

미사와 히로시 지음 | 김보미 옮김 | 215×257mm
144쪽 | 22,000원

아날로그 기법의 장점과 즐거움을 느껴보자!
동방 Project의 매력은 개성 넘치는 캐릭터! 화가이
자 회화 실기 지도자인 미사와 히로시가 수채화·유
화·코픽 작가 15명과 함께 동방 캐릭터를 그리며 아
날로그 기법의 매력과 즐거움을 전한다.

아저씨를 그리는 테크닉-얼굴·신체 편

YANAMi 지음 | 이은수 옮김 | 190×257mm
152쪽 | 19,000원

'아재'의 매력이란 무엇인가?
분위기와 연륜이 느껴지는 아저씨는 전혀 다른 멋과
맛을 지니고 있다. 다양한 연령대의 아저씨를 그리는
디테일과 인체 분석, 각종 표정과 캐릭터 만들기까지.
인생의 맛이 느껴지는 아저씨 캐릭터에 도전해보자!

학원 만화 그리는 법

하야시 히카루 지음 | 김재훈 옮김 | 190x257mm
180쪽 | 18,000원

학원 만화를 통한 만화 제작 입문!
다양한 내용과 세계가 그려지는 학원 만화는 그야말
로 만화 세상의 관문이라고 해도 과언이 아닐 것이
다. 『학원 만화 그리는 법』은 만화를 통해 자기만의
오리지널 월드로 향하는 문을 열고자 하는 이들의 열
쇠가 되어줄 것이다.

프로의 작화로 배우는 만화 데생 마스터

-남자 캐릭터 디자인의 현장에서-

하야시 히카루 외 2인 지음 | 김재훈 옮김
190x257mm | 204쪽 | 18,000원

프로가 전하는 생생한 만화 데생!
모리타 카즈아키의 작화를 통해 남자 캐릭터의 디자
인, 인체 구조, 움직임의 작화 포인트를 배워보자

슈퍼 데포르메 포즈집-꼬마 캐릭터 편

Yielder 지음 | 김보미 옮김 | 190×257mm | 160쪽
18,000원

2등신 데포르메 캐릭터의 정수!
짧은 팔다리, 커다란 머리로 독특한 귀여움을 갖고
있는 꼬마 캐릭터. 다양한 포즈의 2등신 데포르메 캐
릭터를 집중적으로 연습하여 나만의 꼬마 캐릭터를
그려보자.

슈퍼 데포르메 포즈집-연애 편

Yielder 지음 | 이은엽 옮김 | 190×257mm | 164쪽
18,000원

두근두근한 연애 장면을 데포르메 캐릭터로!
찰싹 붙어 앉기도 하고 키스도 하고 포옹도 하고 데
이트를 하고 때로는 싸우기도 하는 2~4등신의 러브
러브한 연인들의 포즈와 콩닥콩닥한 연애 포즈를 잔
뜩 수록했다. 작가마다 다른 여러 연애 포즈를 보고
배우며 즐길 수 있다.

인물을 빠르게 그리는 법-남성 편

하가와 코이치, 카도마루 츠부라 지음 | 김재훈 옮김
190×257mm | 176쪽 | 18,000원

인물을 그리는 법칙을 파악하라!
인체 구조와 움직임을 파악하는 다양한 방법에는 예나
지금이나 변함없는 일정한 원칙이 있다. 이상적인 체
형의 남성 데생을 중심으로 인물을 그리는 일정한 법
칙을 배우고 단시간 그리기를 효율적으로 익혀보자.

전투기 그리는 법-십자선으로 기체와 날개를 그리는 전투기 작화 테크닉-

요코야마 아키라 외 9인 지음 | 문성호 옮김
190×257mm | 164쪽 | 19,000원

모든 전투기가 품고 있는 '비밀의 선'!
어떤 전투기라도 기초를 이루는 「십자 모양」—기체
와 날개의 기준이 되는 선만 찾아낸다면 문제없이 그
릴 수 있다. 그림의 기초, 인기 크리에이터들의 응용
테크닉, 전투기 기초 지식까지!

대담한 포즈 그리는 법

에비모 외 1인 지음 | 이은수 옮김 | 190X257mm
172쪽 | 18,000원

역동적인 자세 표현을 위한 작화 가이드!
경우에 따라서는 해부학 지식이 역동적 포즈 표현에
방해가 되어 어중간한 결과물이 나오곤 한다. 역동적
포즈의 대가 에비모식 트레이닝을 통해 다양한 포즈
와 시추에이션을 그려보자.

프로의 작화로 배우는 여자 캐릭터 작화 마스터-캐릭터 디자인·움직임·음영-

모리타 카즈아키 외 2인 지음 | 김재훈 옮김
190x257mm | 204쪽 | 19,000원

현역 애니메이터의 진짜 「여자 캐릭터」 작화술!
유명 실력파 애니메이터 모리타 카즈아키가 여자 캐
릭터를 완성하는 실제 작화 과정을 완벽하게 수록!
캐릭터 디자인(얼굴), 인체, 움직임, 음영의 핵심 포
인트는 무엇인지 배워보자.

슈퍼 데포르메 포즈집-남자아이 캐릭터 편

Yielder 지음 | 김보미 옮김 | 190×257mm | 164쪽
18,000원

남자아이 캐릭터 특유의 멋!
남녀의 신체적 차이점, 팔다리와 근육 그리는 법 등을
데포르메 캐릭터로도 충분히 표현할 수 있도록 상세
하게 알려준다. 장면에 따라 달라지는 포즈, 표정, 몸
짓 등의 차이점과 특징을 익혀보자!

슈퍼 데포르메 포즈집-기본 포즈·액션 편

Yielder 외 1인 지음 | 이은수 옮김 | 190×257mm
160쪽 | 18,000원

데포르메 캐릭터 액션의 기본!
귀여운 2등신 캐릭터부터 스타일리시한 5등신 캐릭
터까지. 일반적인 캐릭터와는 조금 다른 독특한 느낌
의 데포르메 캐릭터를 위한 다양한 포즈 소재와 작화
요령, 각종 어드바이스를 다루고 있다.

미니 캐릭터 다양하게 그리기

미야츠키 모소코 외 1인 지음 | 문성호 옮김
190×257mm | 188쪽 | 18,000원

귀여운 미니 캐릭터를 다양하게 그려보자!
꼭 껴안아주고 싶은 귀여운 미니 캐릭터를 그려보고
싶다? 균형 잡힌 2.5등신 캐릭터, 기운차게 움직이
는 3등신 캐릭터, 아담하고 귀여운 2등신 캐릭터. 비
율별로 서로 다른 그리기 방법과 순서, 데포르메 요령
을 소개한다.

남녀의 얼굴 다양하게 그리기

YANAMi 지음 | 송명규 옮김 | 190×257mm
172쪽 | 18,000원

남자 얼굴도, 여자 얼굴도 다 내 마음대로!
만화 일러스트에 등장하는 남녀 캐릭터의 「얼굴」을 서
로 구분하여 그리는 법은 물론, 각종 표정에도 차이를
주는 테크닉을 완벽 해설. 각도, 성격, 연령, 상황에 따
른 차이를 자유자재로 표현해보자.

현실감 있게 묘사하는 인물화
-프로의 45년 테크닉이 담긴 유화와 수채화-

미사와 히로시 지음 | 김재훈 옮김 | 215×257mm
148쪽 | 22,000원

줄곧 인물화를 그려온 화가, 미사와 히로시가 유화와 수채화로 그림을 그리는 기법을 설명한다. 화가의 작품과 제작 과정 소개를 통해 클로즈업, 바스트 쇼트, 전신을 그리는 과정 등을 자세히 알 수 있다.

손동작 일러스트 포즈집
-알기 쉬운 손과 상반신의 움직임-

하비재팬 편집부 지음 | 문성호 옮김 | 190×257mm
168쪽 | 19,000원

저절로 눈이 가는 매력적인 손의 비밀!
유명 일러스트레이터들의 손 그리는 법에 대한 해설 및 각종 감정, 상황, 상호관계, 구도 등을 반영한 손동작 선화 360컷을 수록하였다. 연습·트레이스·아이디어 착상용 참고에 특화된 전문 포즈집!

5색 색연필로 완성하는 REAL 풍경화

하야시 로타 지음 | 김재훈 옮김 | 190×257mm
136쪽 | 21,000원

세계적 색연필 아티스트의 풍경화 기법 공개!
색연필화의 개념을 크게 바꾼 아티스트, 하야시 료타가 현장 스케치에서 시작해 세밀하게 묘사한 풍경화 작품을 완성하기까지의 과정을 재료선택 단계부터 구도 잡는 법, 혼색방법 등과 함께 알기 쉽게 설명한다.

다이나믹 무술 액션 데생

츠루오카 타카오 지음 | 문성호 옮김 | 190×257mm
192쪽 | 21,000원

무술 6단! 화업 62년! 애니메이션 강의 22년!
미야자키 하야오와 함께 일했던 미술 감독이 직접 몸으로 익힌 액션 연출법을 가이드! 다년간의 현장 경력, 제작 강의 경력, 무술 사범 경력, 미술상 수상 경력과 그림 그리는 법 안내서를 5권 집필한 경력까지. 저자의 모든 경력이 압축된 무술 액션 데생!

여성 몸동작 일러스트 포즈집
-일상생활부터 액션/감정 표현까지-

하비재팬 편집부 지음 | 김진아 옮김 | 190×257mm
168쪽 | 19,000원

웹툰·만화에 최적화된 5등신 캐릭터의 각종 동작들!
만화·게임·애니메이션 등에서 흔히 볼 수 있는 실제 인체보다 작고 귀여운 캐릭터들. 그 비율에 맞춰 포즈 선화를 555컷 수록! 다채로운 상황과 동작을 마음대로 트레이스 가능한 여성 캐릭터 전문 포즈집!

하루 만에 완성하는 유화의 기법

오오타니 나오야 지음 | 김재훈 옮김 | 190×257mm
152쪽 | 22,000원

적은 재료로 쉽게 시작하는 1일 1완성 유화!
원칙과 순서만 제대로 알면 실물을 섬세하게 재현한 리얼한 유화를 하루 만에 완성할 수 있다. 사용하는 물감은 6가지 색 그리고 흰색뿐! 다른 유화 입문서들이 하지 못했던 빠르고 정교한 유화 기법을 소개한다.

코픽 마커로 그리는 기본
-귀여운 캐릭터와 아기자기한 소품들-

카와나 스즈 지음 | 김재훈 옮김 | 215×257mm
160쪽 | 22,000원

손그림에 빠진다! 코픽 마커에 반한다!
코픽 마커의 특징과 손으로 직접 그리는 즐거움을 소개한다. 코픽 공인 작가인 저자와 4명의 게스트 작가가 캐릭터의 매력을 최대한으로 이끌어내는 각종 테크닉과 소품 표현 방법을 담았다.

여성의 몸 그리는 법
-골격과 근육을 파악해 섹시하게 그리기-

하야시 히카루 지음 | 문성호 옮김 | 190X257mm
184쪽 | 19,000원

'단단함'과 '부드러움'으로 여성의 매력을 살린다!
캐릭터화된 여성 특유의 '골격'과 '근육'을 완전 분석! 살과 근육에 의한 신체의 굴곡과 탄력, 부드러움을 표현하는 방법과 그 부드러움을 부각시키는 「단단한 뼈 부분 표현」방법을 철저 해부한다.

사물을 보는 요령과 그리는 즐거움 관찰 스케치

히가키 마리코 지음 | 송명규 옮김 | 190×257mm
136쪽 | 19,000원

디자이너의 눈으로 사물 속 비밀을 파헤친다!
주변 사물을 자세히 관찰해서 그리는 취미 생활 「관찰 스케치」! 프로 디자이너가 제품의 소재, 디자인, 기능성은 물론 제조 과정과 제작 의도까지 이끌어내는 관찰력과 관찰 기술, 필요한 지식을 전수한다. 발견하는 즐거움과 공유하는 재미가 있다!

무장 그리는 법 -삼국지·전국 시대·환상의 세계

나가노 츠요시 지음 | 타마가미 키미 감수 | 문성호 옮김
215×257mm | 152쪽 | 23,900원

KOEI『삼국지』일러스트의 비밀을 파헤친다!
역사·전략 시뮬레이션 『삼국지』, 『노부나가의 야망』 등 역사 인물 분야에서 오랫동안 사랑을 받아 온 리얼 일러스트 분야의 거장, 나가노 츠요시. 사람을 현실 그 이상으로 강하고 아름답게 그리는 그만의 기법과 작품 세계를 공개한다.

여성의 몸 그리는 법 -섹시한 포즈 연출법-

하야시 히카루 지음 | 문성호 옮김 | 190×257mm
184쪽 | 19,000원

「섹시함」 연출은 모르고 할 수 있는게 아니다!
여성 캐릭터의 매력을 한껏 끌어올리는 시크릿 테크닉 완전 공개! 5가지 핵심 포인트와 상업 작품 최전선에서 활약하는 프로의 예시로 동작과 표정, 포즈 설정과 장면 연출, 신체 부위별 표현법 등을 자세히 설명한다.

손그림 일러스트 연습장
-따라만 그려도 저절로 실력이 느는 마법의 테크닉-

쿠도 노조미 지음 | 김진아 옮김 | 187X230mm
248쪽 | 17,000원

슥슥 따라만 그리면 손그림이 술술 실력이 쑥쑥♬
우리 곁의 다양한 사물과 동물, 식물, 인물, 각종 이벤트 등을 깜찍한 일러스트로 표현하는 법을 알려주는 손그림 연습장. 「순서 확인하기」→「선따라 그리기」→「직접 그리기」 순으로 그림을 손쉽게 익혀보자.

캐릭터 의상 다양하게 그리기
-동작과 주름 표현법

라비마루 지음 | 운세츠 감수 | 문성호 옮김 | 190×257mm
168쪽 | 19,000원

5만 회 이상 리트윗된 캐릭터 「의상 그리는 법」에, 현역 패션 디자이너의 「품격 있는 지식」이 더해졌다! 옷주름의 원리, 동작에 따른 옷의 변화 패턴, 옷의 종류·각도·소재별 차이까지. 캐릭터를 위한 스타일링 참고서!

컬러링으로 배우는 배색의 기본

사쿠라이 테루코·시라카베 리에 지음 | 문성호 옮김
190×230mm | 152쪽 | 19,000원

색에 대한 감각이 몰라보게 달라진다!
컬러링을 즐기며 배색의 기본을 익힐 수 있는 컬러링북. 컬러링의 완성도를 결정하는 「배색」에 대해 알아보는 동안 자연스럽게 색에 대한 감각이 생겨난다. 색채 전문가가 설계한 실생활에 도움이 되는 힐링 학습서!

캐릭터 수채화 그리는 법 로리타 패션 편

우니, 카도마루 츠부라 지음 | 김진아 옮김 | 190×257mm
160쪽 | 19,000원

캐릭터의, 캐릭터에 의한, 캐릭터를 위한 수채화!
투명 수채화 그리는 법과 아름다운 예시 작품을 소개하는 캐릭터 수채화 기법서 시리즈 제1권. 동화 속에서 걸어나온 듯한 의상과 소품, 매력적이면서도 귀여운 「로리타 패션」 캐릭터를 이용하여 수채화로 인물과 의상 그리는 법, 소품 어레인지 방법 등을 해설한다.

수채화 수업 꽃과 풍경
색채 감각을 익히는 테크닉

타마가미 키미 지음 | 문성호 옮김 | 190×257mm
136쪽 | 25,000원

수채화 초보·중급 탈출을 위한 색채력 요점 강의
세계적 수채화 화가인 저자의 실력 향상 테크닉을 따라 기본기와 색의 규칙을 배우고 대표적인 정물 소묘와 풍경 묘사 방법, 실전형 응용 기술을 두루 익힌다.

-디지털 배경 자료집

디지털 배경 카탈로그-통학로·전철·버스 편
ARMZ 지음 | 이지은 옮김 | 182×257mm
192쪽 | 25,000원

배경 작화에 대한 고민을 이 한 권으로 해결!
주택가, 철도 건널목, 전철, 버스, 공원, 번화가 등, 다
양한 장면에 사용 가능한 선화 및 사진 데이터가 수록
되어 있는 디지털 자료집. 배경 작화에 편리하게 이용
할 수 있는 각종 데이터가 수록되어있다!

신 배경 카탈로그-도심 편
마루샤 편집부 지음 | 이지은 옮김 | 190×257mm
176쪽 | 19,000원

만화가, 애니메이터의 필수 사진 자료집!
배경 작화에서 편리하게 사용할 수 있는 번화가 사진
을 수록한 자료집.자유롭게 스캔, 복사하여 인물만으
로는 나타낼 수 없는 깊이 있는 작화에 도전해보자!

디지털 배경 카탈로그-학교 편
ARMZ 지음 | 김재훈 옮김 | 182×257mm | 184쪽
25,000원

다양한 학교 배경 데이터가 이 한 권에!
단골 배경으로 등장하는 학교. 허나 리얼하게 그리
려고해도 쉽지 않은 학교의 사진과 선화 자료뿐 아니
라, 디지털 원고에 쓸 수 있는 PSD 파일까지 아낌없
이 수록하였다!

사진&선화 배경 카탈로그-주택가 편
STUDIO 토레스 지음 | 김재훈 옮김 | 190×257mm
176쪽 | 25,000원

고품질 디지털 배경 자료집!!
배경을 그릴 때 편리하게 활용할 수 있는 선화와 사
진 자료가 수록된 고품질 디지털 자료집. 부록 DVD-
ROM에 수록된 데이터를 원하는 스타일에 맞춰 자
유롭게 사용하자!

판타지 배경 그리는 법
조우노세 외 1인 지음 | 김재훈 옮김 | 215×257mm
160쪽 | 22,000원

환상적인 디지털 배경 일러스트 테크닉!
「CLIP STUDIO PAINT PRO」를 사용, 디지털 환경에서
리얼한 배경 일러스트를 그리기 위한 기법을 담고 있으
며, 배경을 그리기 위한 지식, 기법, 아이디어와 엄선한
테크닉을 이 한 권으로 배울 수 있다.

Photobash 입문
조우노세 외 1인 지음 | 김재훈 옮김 | 215×257mm
160쪽 | 21,000원

CLIP STUDIO PAINT PRO의 기초부터 여러 사진을 조
합, 일러스트를 완성하는 포토배시의 기초부터 사진을
일러스트처럼 보이도록 가공하는 테크닉까지. 사진을
사용한 배경 일러스트 작화의 모든 것을 담았다.

CLIP STUDIO PAINT 매혹적인 빛의
표현법 보석·광물·금속에 광채를 더하는 테크닉
타마키 미츠네, 카도마루 츠부라 지음 | 김재훈 옮김
190×257mm | 172쪽 | 22,000원

보석이나 금속의 광택을 표현해보자!
이 책에서 설명하는 방식을 따라 투명감 있는 물체나
반사광 표현을 익혀보자!

동양 판타지 배경 그리는 법
조우노세 외 1인 지음 | 김재훈 옮김 | 215×257mm
164쪽 | 22,000원

「CLIP STUDIO PAINT」로 동양적인 분위기가 나는 환상
적인 배경 일러스트 그리는 법을 소개한다. 두 저자가 체
득한 서로 다른 「색 선택 방법」과 「캐릭터와 어울리게 배
경 다듬는 법」 등 누구나 알고 싶은 실전 노하우를 실제
로 따라해볼 수 있도록 안내한다.

CLIP STUDIO PAINT 브러시 소재집
자연물 · 인공물 · 질감 효과
조우노세 외 1인 지음 | 김재훈 옮김 | 190×257mm
168쪽 | 21,000원

중쇄가 계속되는 CLIP STUDIO 유저 필독서!
그림의 중간 과정을 대폭 생략해주는 커스텀 브러시
151점을 수록, 사용 방법과 중요 테크닉, 직접 브러
시를 제작하는 과정까지 해설하였다.

CLIP STUDIO PAINT 브러시 소재집
흑백 일러스트·만화 편
배경창고 지음 | 김재훈 옮김 | 190×257mm |
168쪽 | 23,900원

「CLIP STUDIO 유저 필독서」 제2탄 등장!
「흑백」 일러스트와 만화를 그릴 때 유용한 선화/효과
브러시 195점 수록. 현역 프로 작가들이 사용, 검증한
명품 브러시와 활용 테크닉을 공개한다(CD 제공).

오타쿠 문화사 1989~2018

헤이세이 오타쿠 연구회 지음 | 이석호 옮김 | 136쪽 |
13,000원

오타쿠 문화는 어떻게 변해왔는가!
애니메이션에서 게임, 만화, 라노벨, 인터넷, SNS, 아이돌, 코미케, 원더페스, 코스프레, 2.5차원까지, 1989년~2018년에 걸쳐 30년 동안 일어났던 오타쿠 역사의 변천과정과 주요 이슈들을 흥미롭게 파헤친다.

아리스가와 아리스의 밀실 대도감

아리스가와 아리스 지음 | 김효진 옮김 | 372쪽 | 28,000원

41개의 기상천외한 밀실 트릭!
완전범죄로 보이는 밀실 미스터리의 진실에 접근한다! 깊이 있는 통찰력으로 날카롭게 풀어낸 아리스가와 아리스의 밀실 트릭 해설과 매혹적인 밀실 사건현장을 생생하게 그려낸 이소다 가즈이치의 일러스트가 우리를 놀랍고 신기한 밀실의 세계로 초대한다.

크툴루 신화 대사전

히가시 마사오 지음 | 전홍식 옮김 | 552쪽 | 25,000원

크툴루 신화에 입문하는 최고의 안내서!
크툴루 신화 세계관은 물론 그 모태인 러브크래프트의 문학 세계와 문화사적 배경까지 총망라하여 수록한 대사전으로, 그 방대하고 흥미진진한 신화 대계를 간결하고 명확하게 설명한다.

알기 쉬운 인도 신화

천축 기담 지음 | 김진희 옮김 | 228쪽 | 15,000원

혼돈과 전쟁, 사랑 속에서 살아가는 인도 신! 라마, 크리슈나, 시바, 가네샤! 강렬한 개성이 충돌하는 무아와 혼돈의 이야기! 2대 서사시 『라마야나』와 『마하바라타』의 세계관부터 신들의 특징과 일화에 이르는 모든 것을 이 한 권으로 파악한다.

영국 사교계 가이드

무라카미 리코 지음 | 문성호 옮김 | 216쪽 | 15,000원

19세기 영국 사교계의 생생한 모습!
영국은 19세기 빅토리아 시대(1837~1901)에 번영의 정점에 달해 있었다. 당시에 많이 출간되었던 「에티켓 북」의 기술을 바탕으로, 빅토리아 시대 중류 여성들의 사교 생활을 알아보며 그 속마음까지 들여다본다.

방어구의 역사

다카히라 나루미 지음 | 남지연 옮김 | 244쪽 | 15,000원

다종다양한 방어구의 변천사!
각 지역이나 시대에 따른 전술·사상과 기후의 차이로 인해 다른 결론에 도달한 다양한 방어구. 기원전 문명의 아이템부터 현대의 방어구인 헬멧과 방탄복까지 그 역사적 변천과 특색·재질·기능을 망라하였다.

중세 유럽의 문화

이케가미 쇼타 지음 | 이은수 옮김 | 256쪽 | 13,000원

심오하고 매력적인 중세의 세계!
기사, 사제와 수도사, 음유시인에 숙녀, 그리고 농민과 상인과 기술자들. 중세 배경의 판타지 세계에서 자주 보았던 그들의 리얼한 생활을 일러스트와 표로 이해한다! 중세라는 로맨틱한 세계에서 사람들은 의식주를 어떻게 꾸려왔는지 생생하게 보여준다.

중세 유럽의 생활

가와하라 아쓰시, 호리코시 고이치 지음 | 남지연 옮김 |
260쪽 | 13,000원

새롭게 보는 중세 유럽 생활사
「기도하는 자」, 「싸우는 자」, 그리고 「일하는 자」라고 하는 중세 유럽의 세 가지 신분. 그중 「일하는 자」, 즉 농민과 상공업자의 일상생활은 어떤 것이었을까? 전근대 유럽 사회의 진짜 모습에 대하여 알아보자.

중세 유럽의 성채 도시

가이하쓰샤 지음 | 김진희 옮김 | 232쪽 | 15,000원

성채 도시의 기원과 진화의 역사!
외적으로부터 생명과 재산을 보호하기 위해 견고한 성벽으로 도시를 둘러싼 성채 도시. 그곳은 방어 시설과 도시 기능은 물론 문화·상업·군사 면에서도 진화를 거듭하는 곳이었다. 궁극적인 기능미의 집약체였던 성채 도시의 주민 생활상부터 공성전 무기·전술에 이르기까지 상세하게 알아본다.

기사의 세계

이케가미 이치 지음 | 남지연 옮김 | 232쪽 | 15,000원

중세 유럽 사회의 주역이었던 기사!
때로는 군주와 신을 위해 용맹하게 전투를 벌이고 때로는 우아한 풍류인으로 궁정을 화려하게 장식했던 기사. 그들은 무엇을 위해 검을 들었고 바라는 목표는 어디에 있었는가. 기사의 탄생에서 몰락까지, 역사의 드라마를 따라가며 그 진짜 모습을 파헤친다.

판타지세계 용어사전

고타니 마리 지음 | 전홍식 옮김 | 200쪽 | 14,800원

판타지의 세계를 즐기는 가이드북!
판타지 작품은 신화나 민화, 역사적 사실에 작가의 독특한 상상력이 더해져 완성된 것이 많다. 『판타지 세계 용어사전』은 판타지에 대한 이해를 돕는 용어들을 정리, 해설한 책으로 한국어판에는 역자가 엄선한 한국 판타지 용어 해설집도 함께 수록되었다.

제2차 세계대전 독일 전차

우에다 신 지음 | 오광웅 옮김 | 200쪽 | 24,800원

제2차 세계대전 독일 전차 철저 해설!
전차의 사양과 구조, 포탄의 화력부터 전차병의 군장과 주요 전장 개요도까지, 밀리터리 일러스트의 일인자 우에다 신이 제2차 세계대전의 전장을 누볐던 독일 전차들을 풍부한 일러스트와 함께 상세하게 소개한다.